# 清风入怀

清风入怀山水画集 段力心 著

优石题

中国文联出版社

**图书在版编目（CIP）数据**

清风入怀山水画集 / 段力心著. -- 北京 : 中国文联出版社，
2023.9
ISBN 978-7-5190-5293-5

Ⅰ . ①清… Ⅱ . ①段… Ⅲ . ①山水画－作品集－中国－现代 Ⅳ .
① J222.7

中国国家版本馆 CIP 数据核字（2023）第 151003 号

| 著　　　者 | 段力心 |
|---|---|
| 责任编辑 | 贺　希　王九玲 |
| 责任校对 | 秀点校对 |
| 装帧设计 | 清秘阁 |

出版发行　　中国文联出版社有限公司
社　　址　　北京市朝阳区农展馆南里 10 号　　邮编　100125
电　　话　　010-85923091（总编室）　　　　010-85923025（发行部）
经　　销　　全国新华书店等
印　　刷　　北京启航东方印刷有限公司

开　　本　　889 毫米 ×1194 毫米　　　　1/16
印　　张　　10
字　　数　　26 千字
版　　次　　2023 年 9 月第 1 版第 1 次印刷
定　　价　　298.00 元

清风入怀山水画集

段力心 著

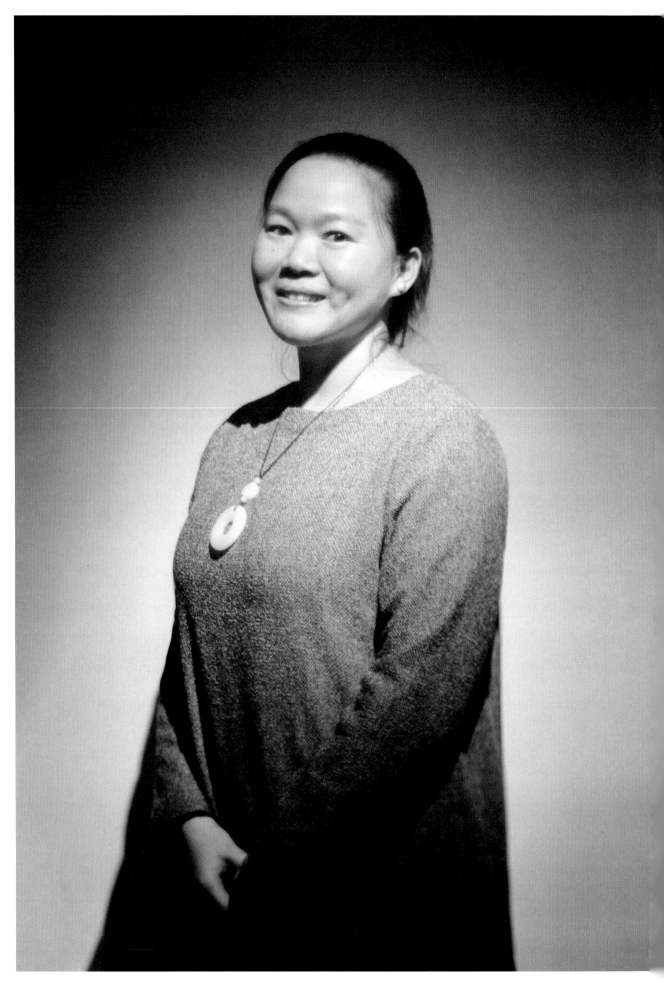

# 段力心 Duan Lixin

号省心，善篆书，自李斯入手，旁及李阳冰、李东阳，有中正平和之气、清新劲
健之风。白描人物及写意画法均有研习，尤擅山水，拟元明名家技法，笔墨韵味、
气象格调，参究周详，孜孜不倦二十余年。所作深得古意，朴茂沉厚，自性自如，
一片天然。现为中国美术家协会会员。

2014 年出版《纸上春风·段力心扇画集》
2015 年 "水墨彭城" 全国写意中国画作品展优秀奖
2015 年 "万年浦江" 全国山水画作品展优秀奖
2016 年 "荣宝斋中国画双年展·2016" 优秀奖
2016 年 "东风引" 荣宝斋当代名家书法邀请展
2017 年 "丹青襟抱" 第四届吴门师生作品展
2018 年 "方寸万千" 当代中国画名家小品画邀请展
2018 年 "丹青报国" 吴悦石师生作品联展
2019 年 "三月·与美丽同行" 中国女美术家作品邀请展
2019 年 "是心作佛" 当代书画名家邀请展
2019 年 "山外青山" 当代中国画名家青山绿水邀请展
2020 年 "福鹿长欣——鹿鸣" 当代中国画名家作品邀请展
2022 年 "青山有约" ——段力心新作微展
2023 年 "颂歌新时代·丹青襟抱" ——吴悦石师生作品展
2021 年、2022 年、2023 年作品入选《清秘阁迎新日历》（西泠印社出版社）

# 目录

亥幻，深谷幽泉如和其前，曲径平林

策杖尋詩，皆入詩入畫，是詩畫至造

筆墨生发，意趣迭加，些山水鱼境界之

妙者。妙在心法為上，鎔鑄在胸。平日學習

積累於不經意處，自藏心記，散淡陶境，

化古為新，别有風致，故有今日。

力心於庚子春夏之際畫品三百餘幅，今擇其

部份出版，綜述如右，是為序。

吴悦石

壬寅立夏

吴悦石先生序手迹

力心習書為先，數年後，得作字之法，繼而陪

心習畫三十餘載，取法於宋元，出入手明

請，諸法參詳，獨有心會。惟於用筆一

事，通達篤行，唯心見性，能在作畫時

知筆法，見筆性，通筆趣，有筆意，

筆之分明，石硯潭大方，得用筆之糖妙，

傳其法之天趣，些為習畫第一要義，

至于咫尺之內，四時四態，山林水澤气象

# 序

力心习书为先，数年后，得作字之法。继而潜心习画二十余载，取法于宋元，出入乎明清。诸法参详，独有心会。唯于用笔一事，通达笃行，明心见性。能在作画时知笔法，见笔性，通笔趣，有笔意，笔笔分明，磊落大方，得用笔之精妙，传画法之天趣，此乃习画第一要义。至于咫尺之内，四时四态，山林水泽无穷变幻，深谷幽泉如听其韵，曲径平林策杖寻诗，皆入诗入画，是诗画互证，笔墨生发，意趣迭加，此山水画境界之妙者。妙在心法为上，熔铸在胸。平日学习积累于不经意处，目识心记，散淡胸怀，化古为新，别有风致，故有今日。

力心于庚子春夏之际画小品三百余幅，今择其部分出版，综述如右，是为序。

吴悦石 癸卯立夏

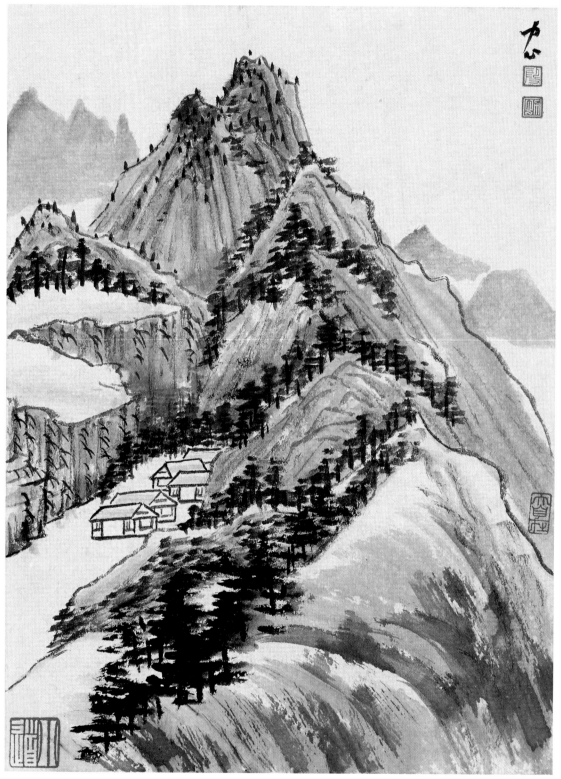

山居图　22cm×17cm　纸本墨笔　2020年

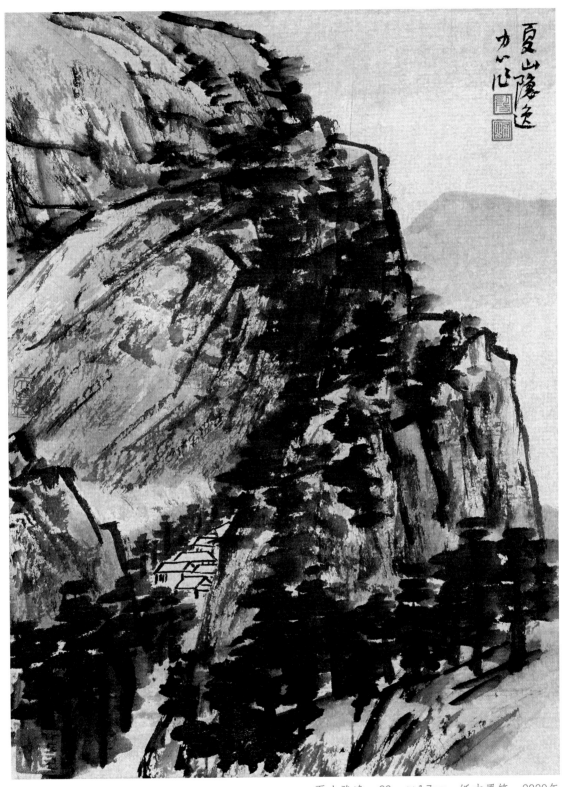

夏山隐逸　22cm×17cm　纸本墨笔　2020年

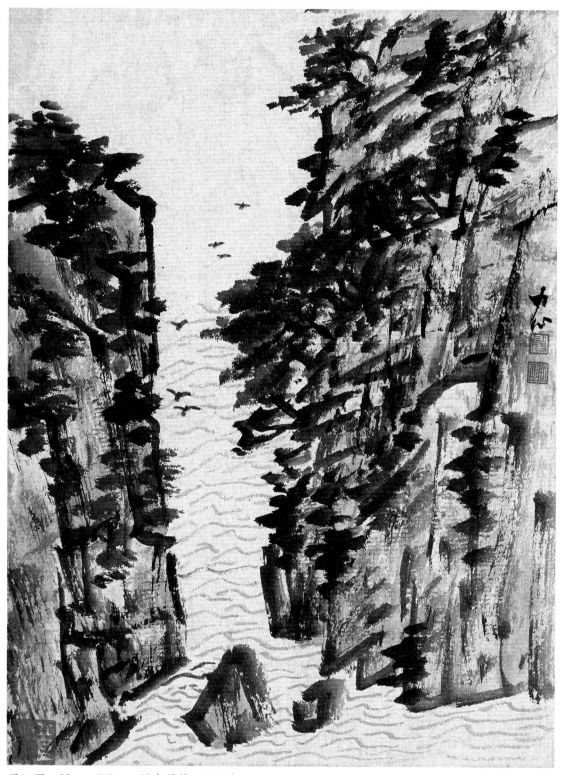

望江图　22cm×17cm　纸本墨笔　2020年

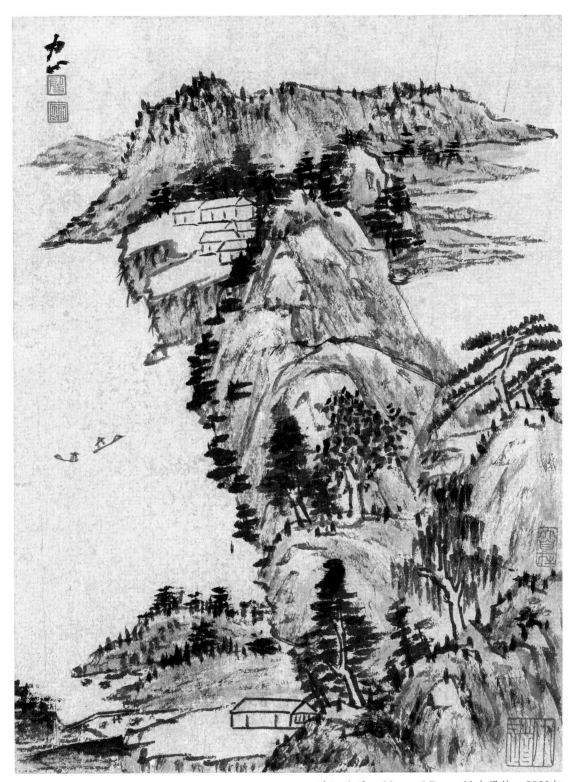

清江渔乐　22cm×17cm　纸本墨笔　2020年

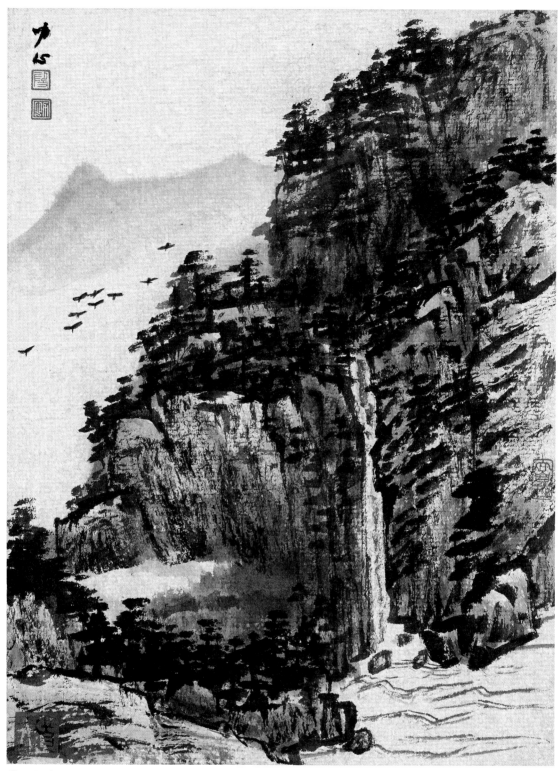

暮云归鸟　22cm×17cm　纸本墨笔　2020年

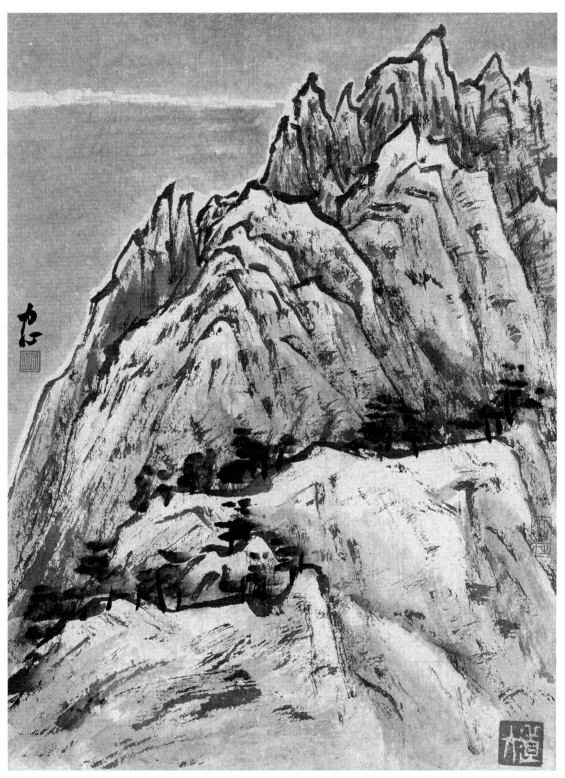

寒山暮色　22cm×17cm　纸本墨笔　2020年

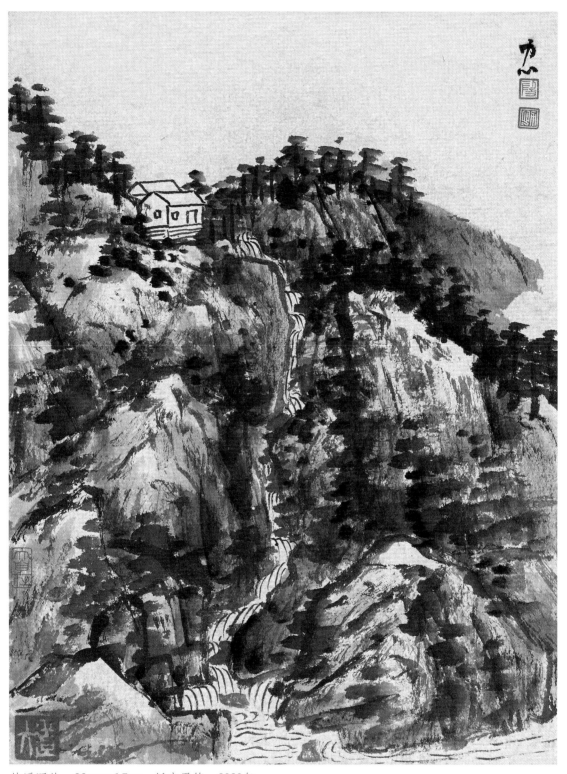

林溪深处　22cm×17cm　纸本墨笔　2020年

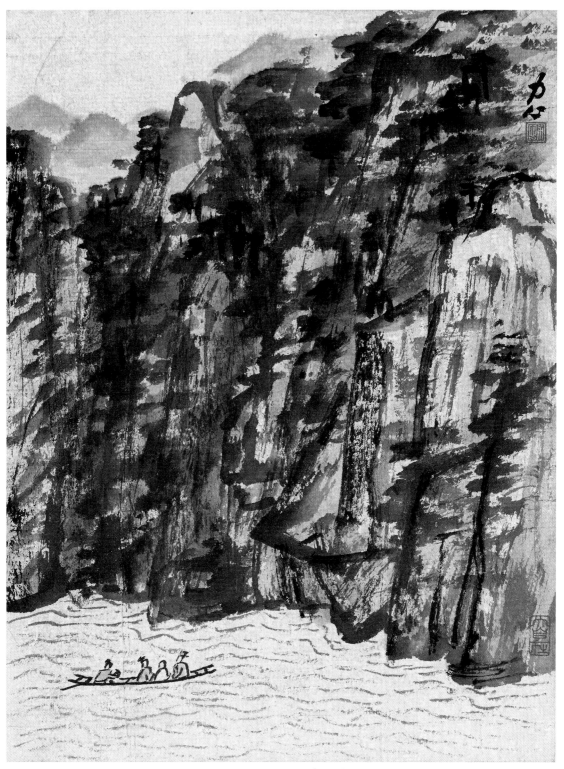

赤壁游踪　22cm×17cm　纸本墨笔　2020年

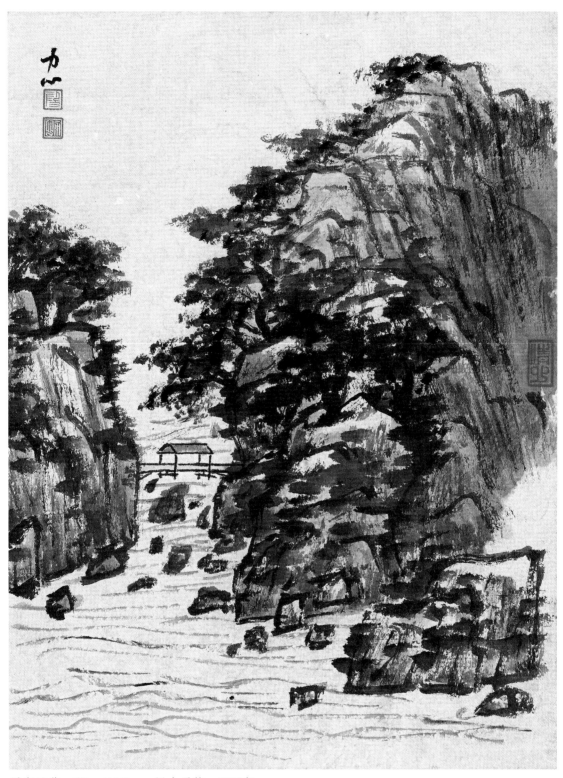

溪亭日暮　22cm×17cm　纸本墨笔　2020年

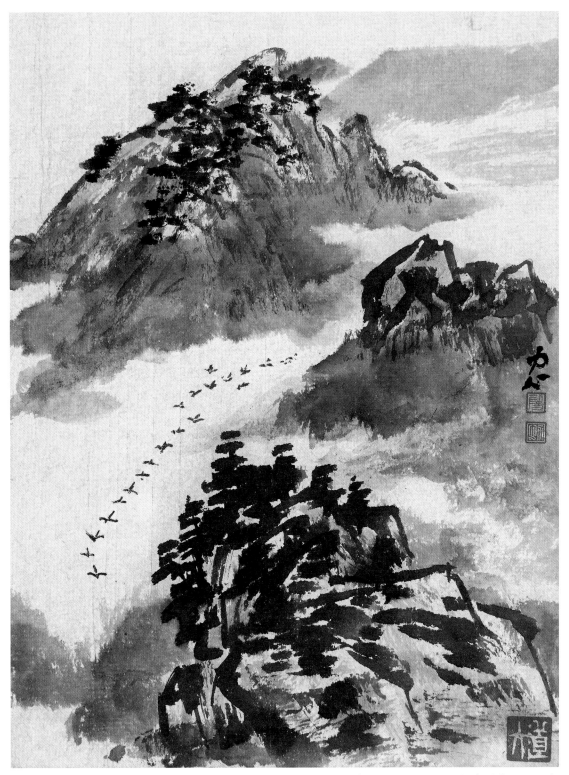

云山归鸿　22cm×17cm　纸本墨笔　2020年

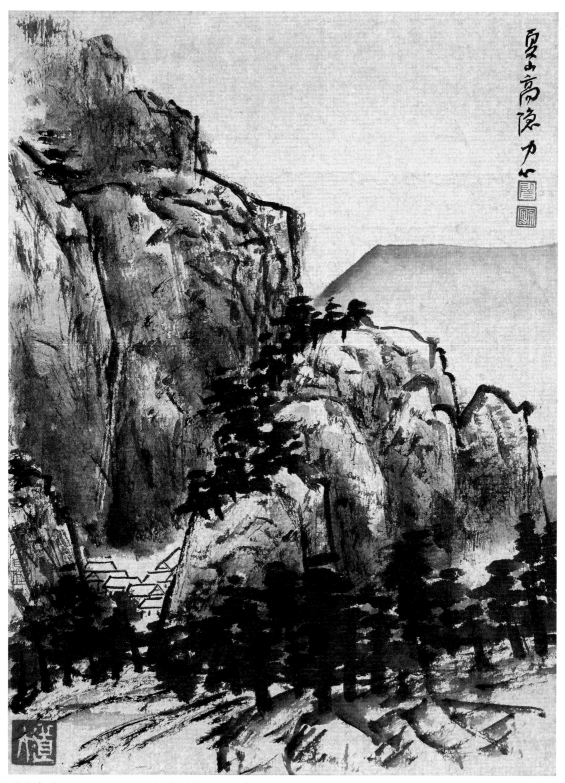

夏山高隐　22cm×17cm　纸本墨笔　2020年

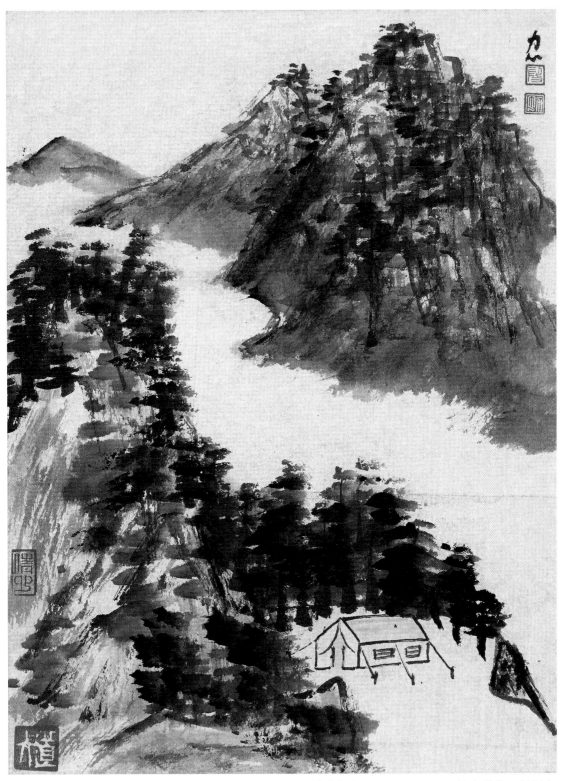

晨雾拥山　22cm×17cm　纸本墨笔　2020年

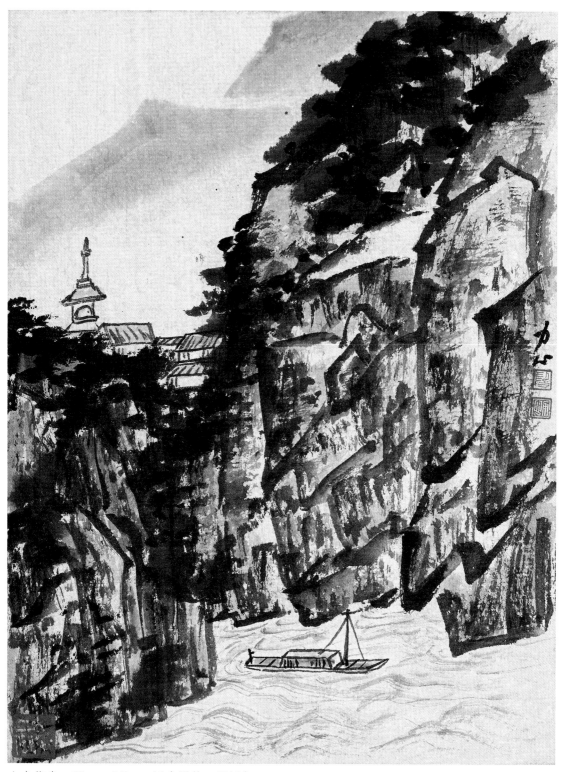

山寺停舟　22cm×17cm　纸本墨笔　2020年

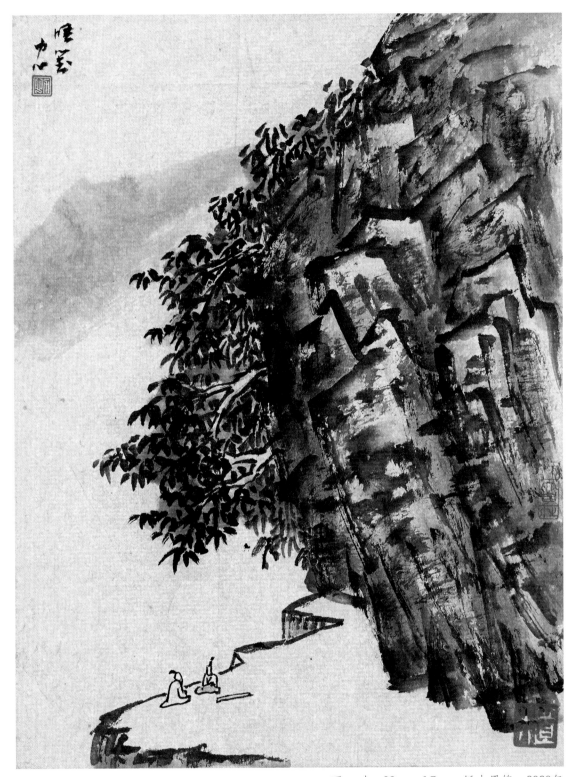

晤　对　22cm×17cm　纸本墨笔　2020年

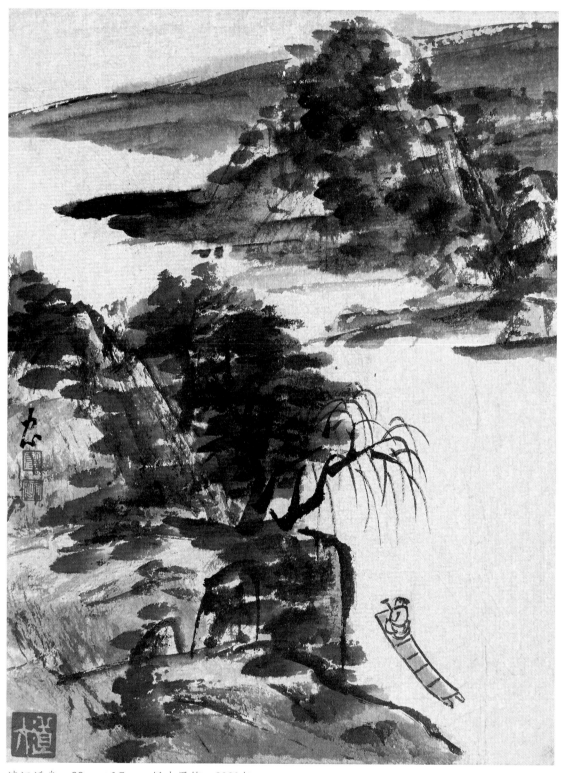

清江泛舟　22cm×17cm　纸本墨笔　2020年

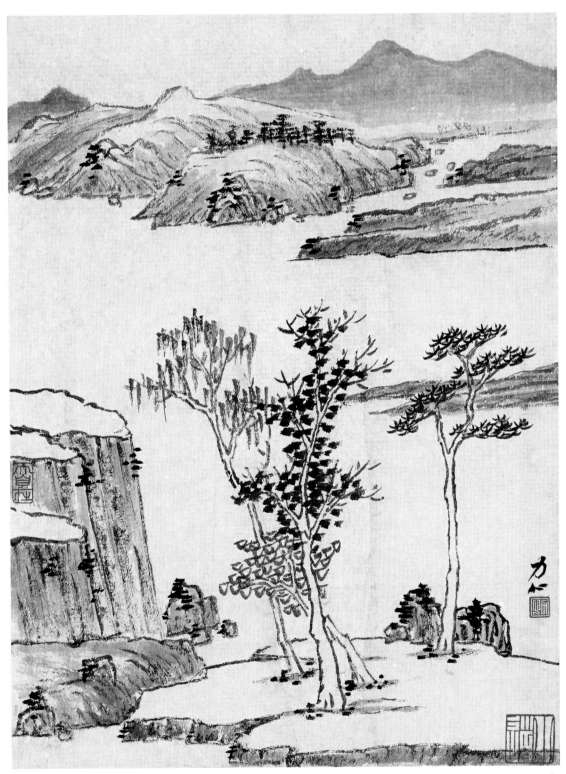

秋江萧树　　22cm×17cm　纸本墨笔　2020年

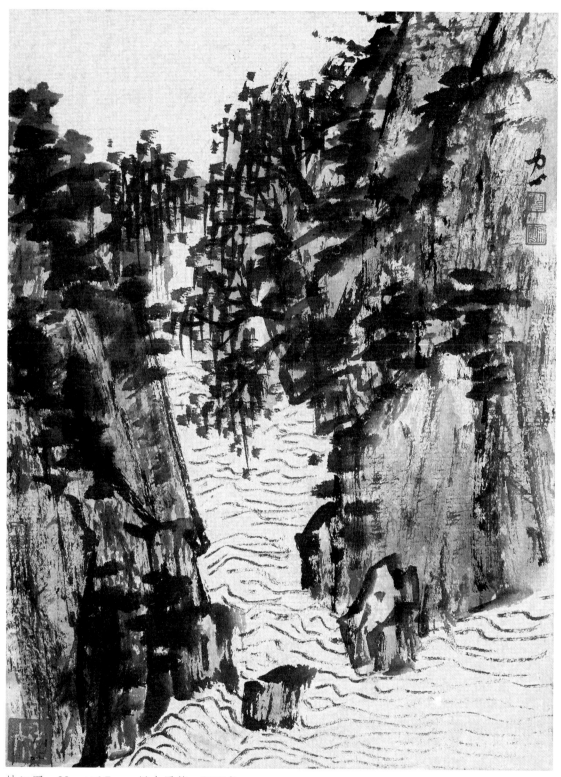

峡江图　22cm×17cm　纸本墨笔　2020年

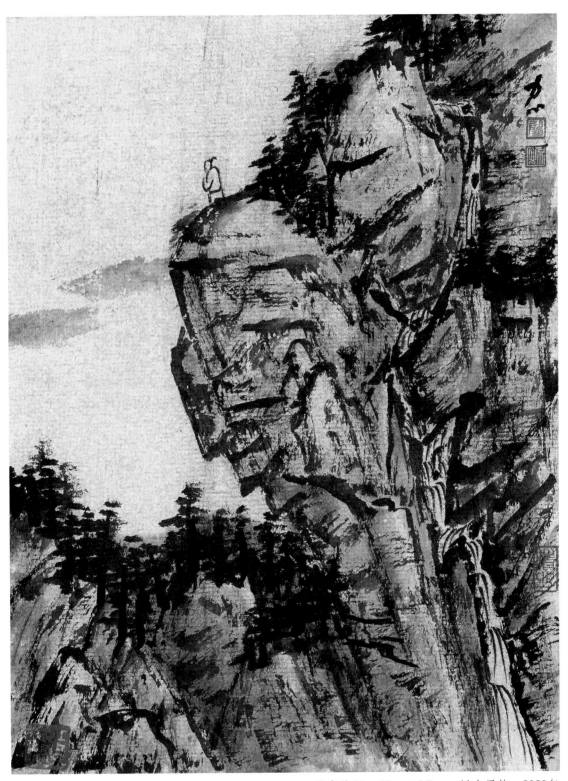

登高临远　22cm×17cm　纸本墨笔　2020年

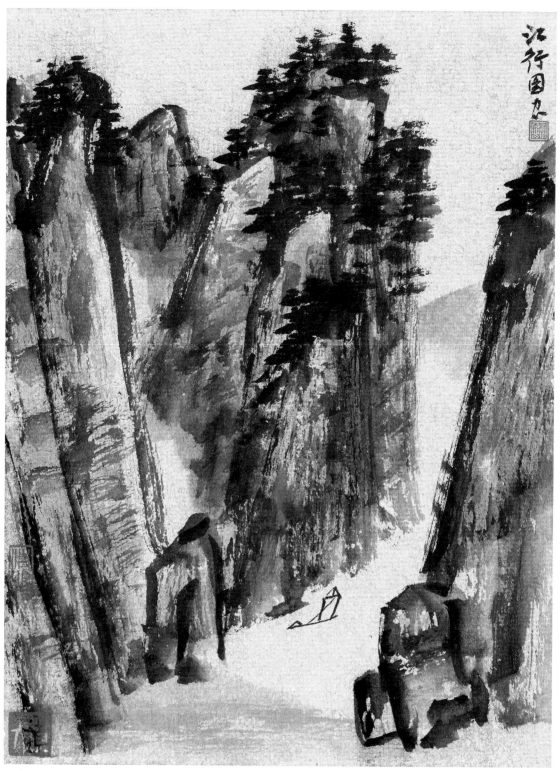

江行图　22cm×17cm　纸本墨笔　2020年

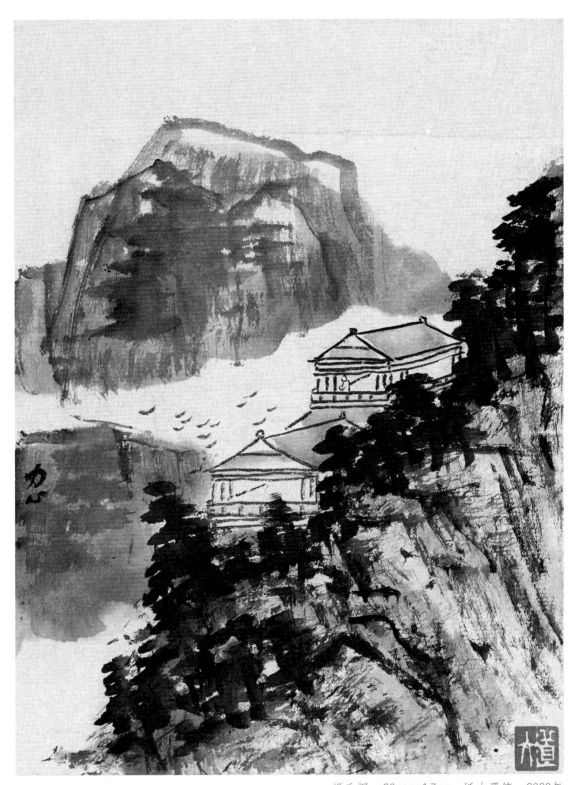

望岳阁　22cm×17cm　纸本墨笔　2020年

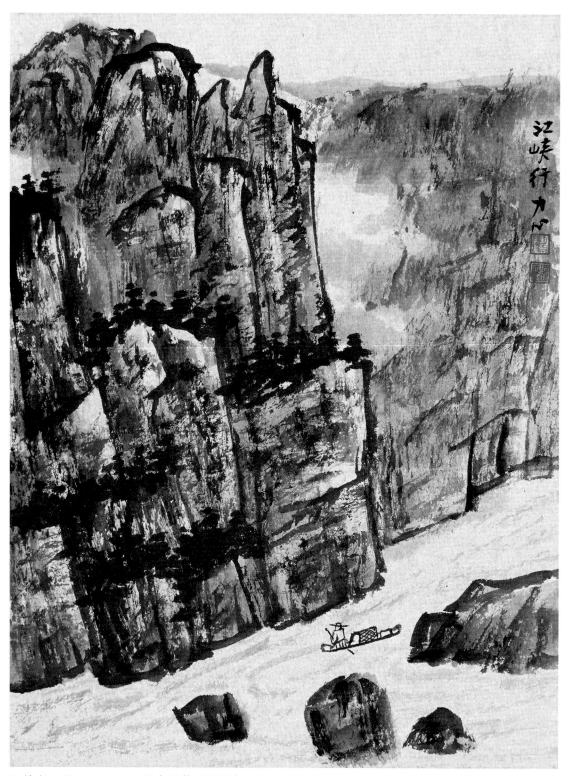

江峡行　22cm×17cm　纸本墨笔　2020年

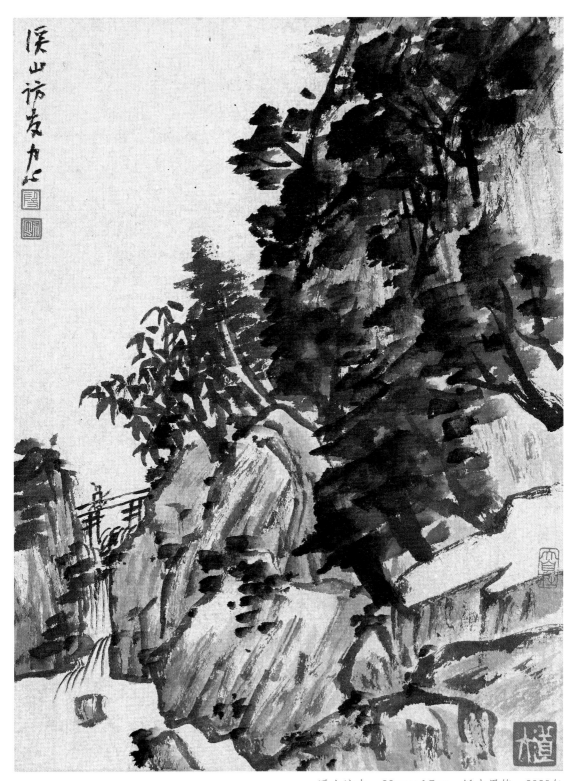

溪山访友　22cm×17cm　纸本墨笔　2020年

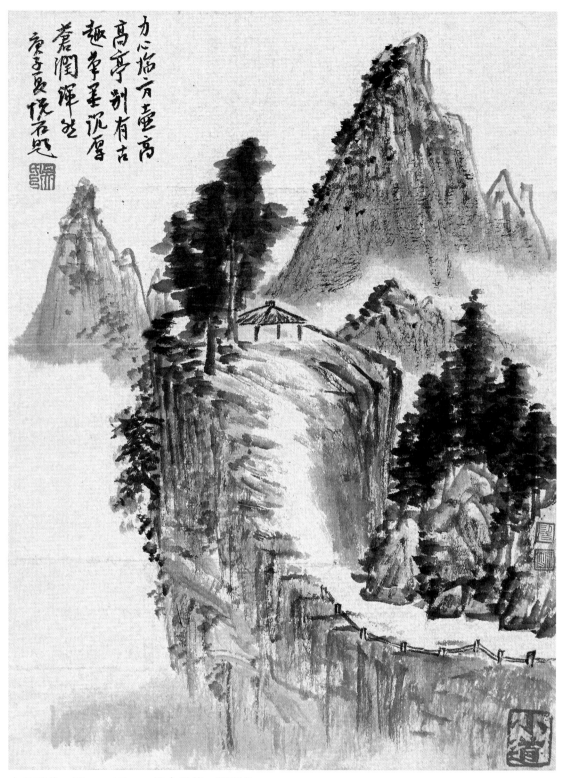

白云深处　22cm×17cm　纸本墨笔　2020年

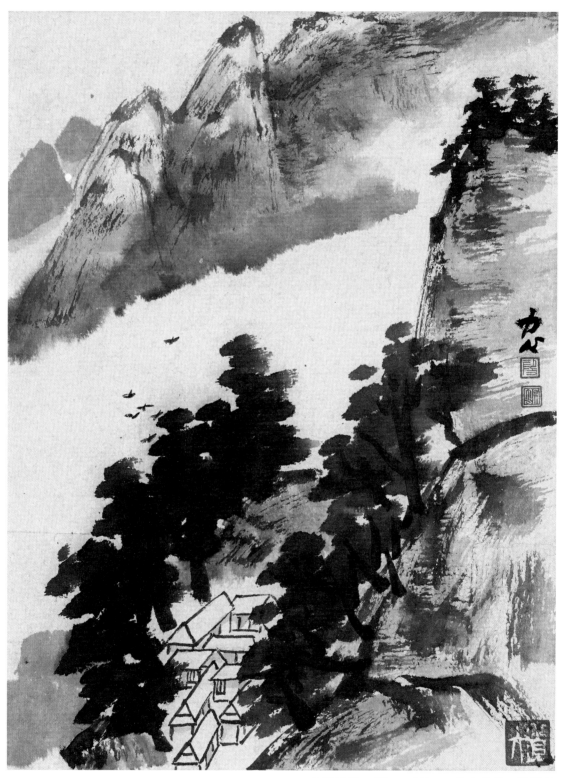

山居清逸　22cm×17cm　纸本墨笔　2020年

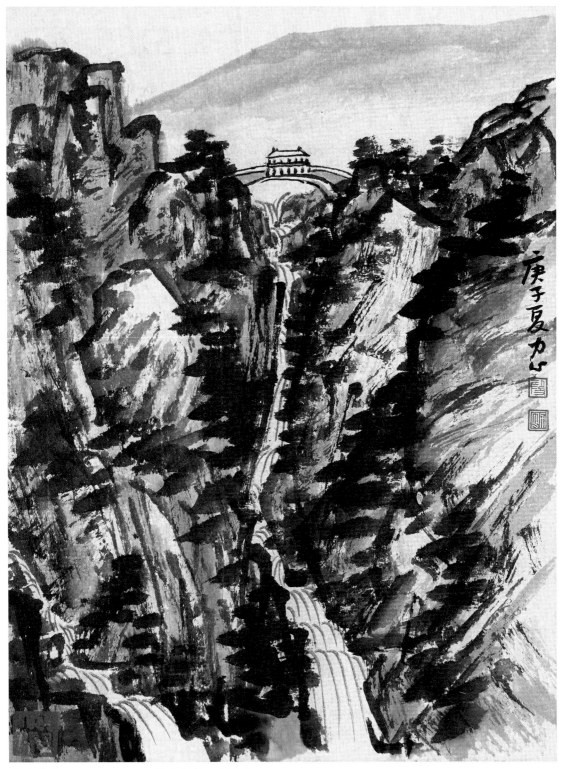

山泉静寂 22cm×17cm 纸本墨笔 2020年

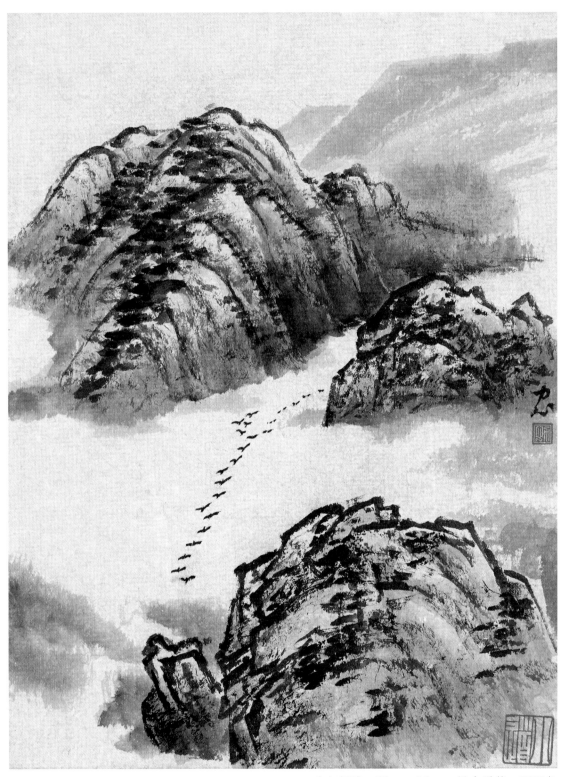

千山归鸿　22cm×17cm　纸本墨笔　2020年

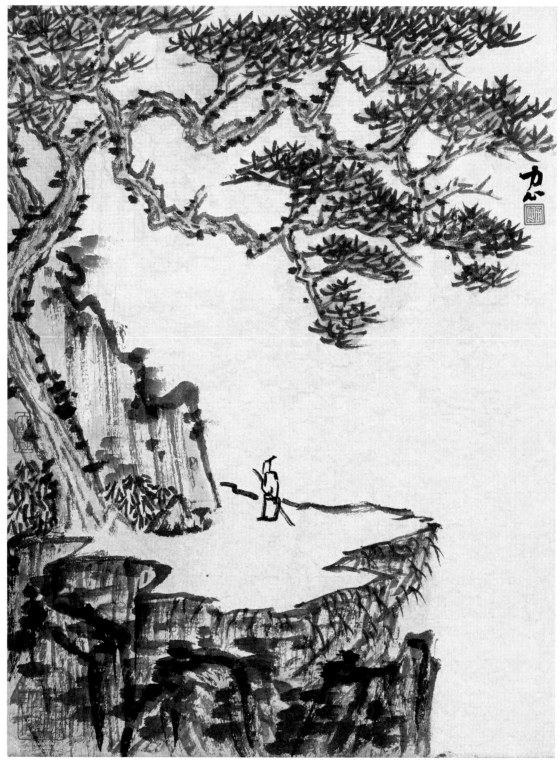

访幽图　22cm×17cm　纸本墨笔　2020年

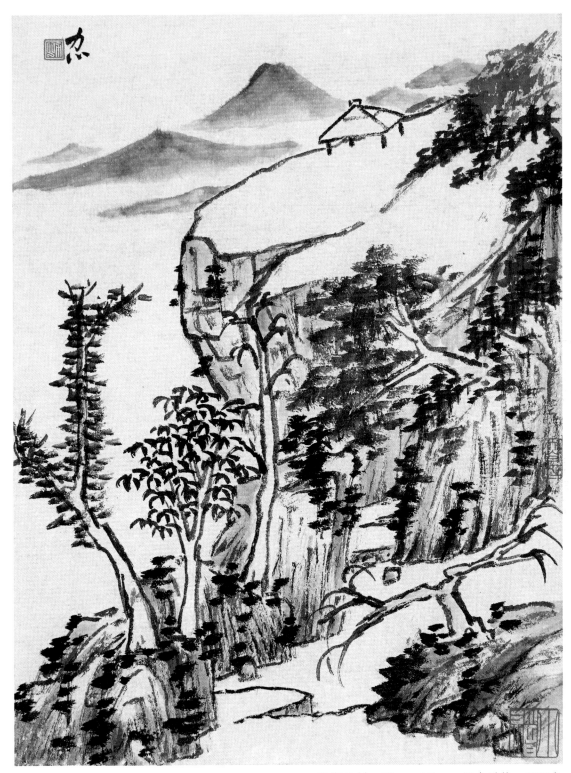

孤亭秋树　22cm×17cm　纸本墨笔　2020年

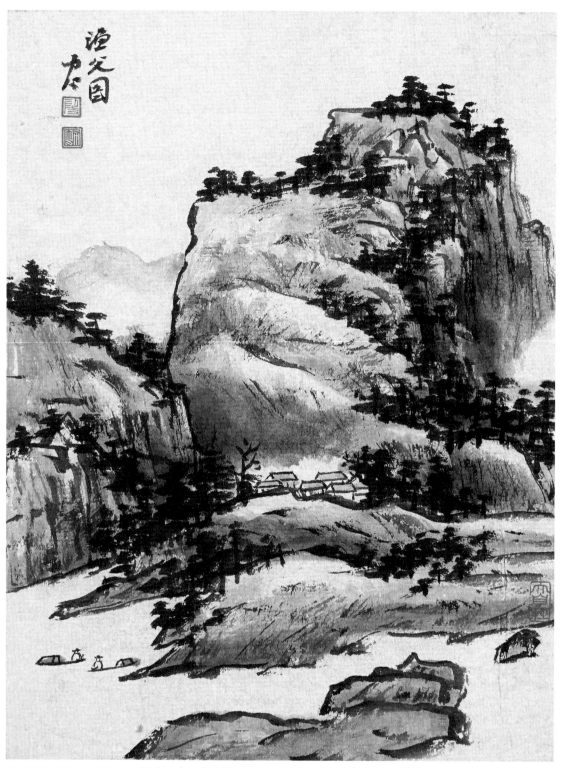

渔父图　22cm×17cm　纸本墨笔　2020年

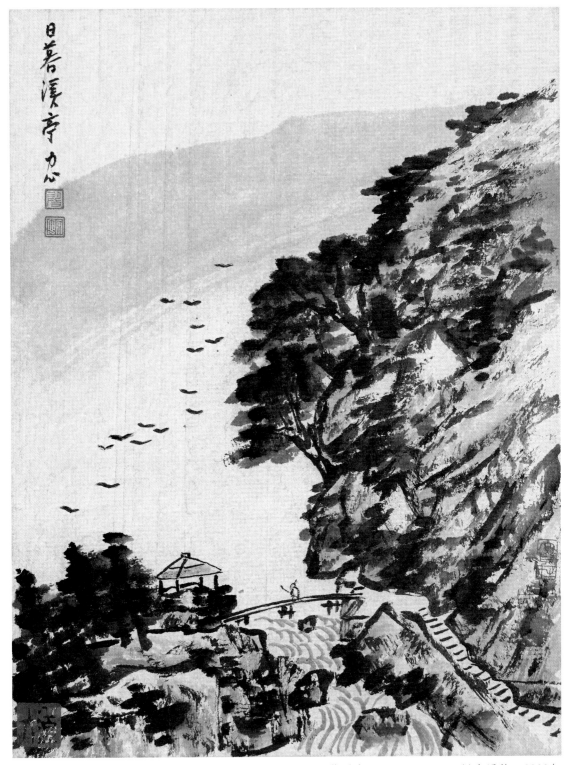

日暮溪亭　22cm×17cm　纸本墨笔　2020年

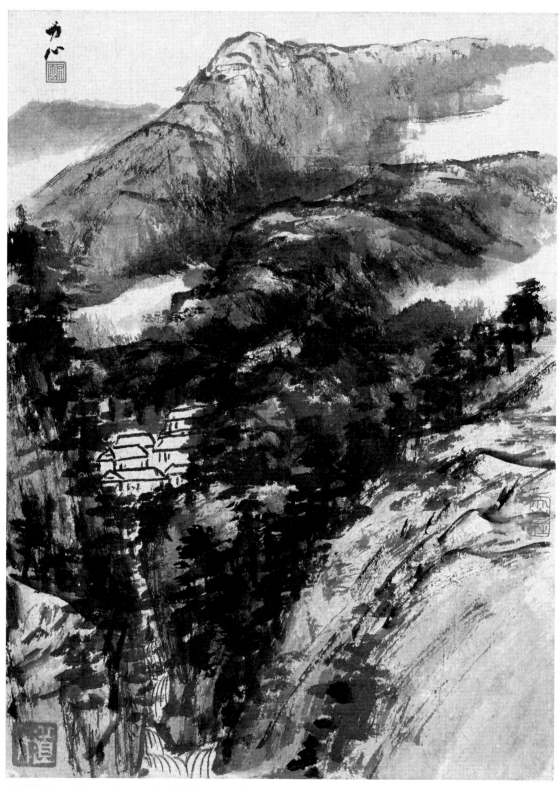

云溪深处　22cm×17cm　纸本墨笔　2020年

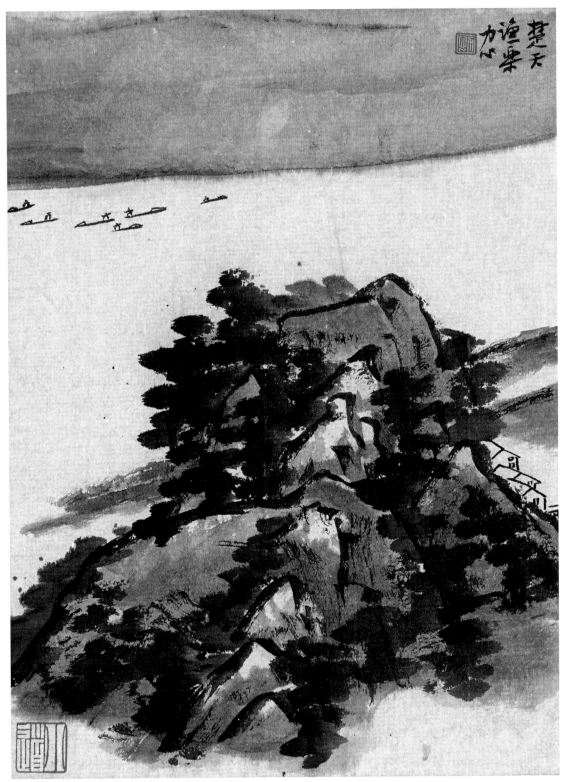

楚天渔乐　22cm×17cm　纸本墨笔　2020年

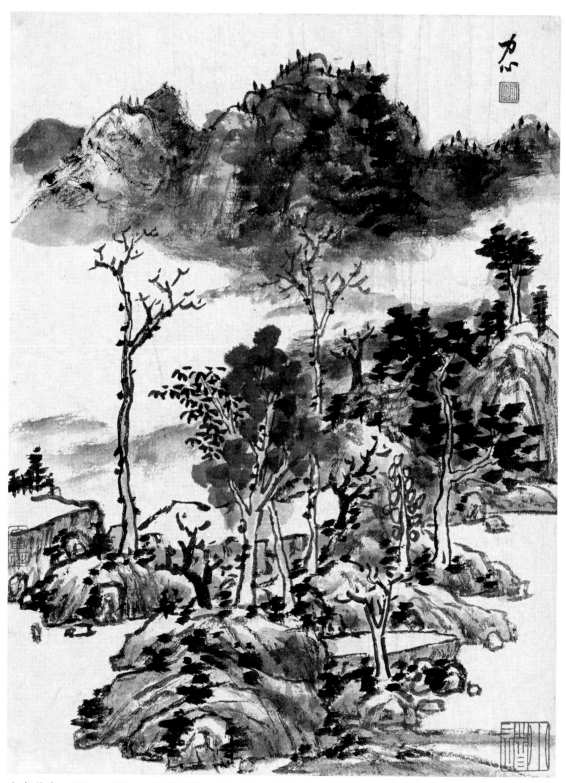

古木苍岚　22cm×17cm　纸本墨笔　2020年

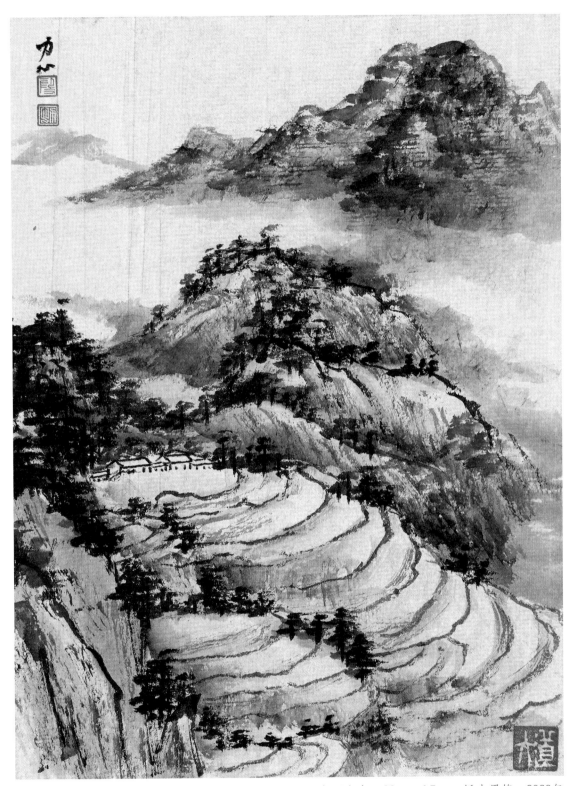

山田人家　22cm×17cm　纸本墨笔　2020年

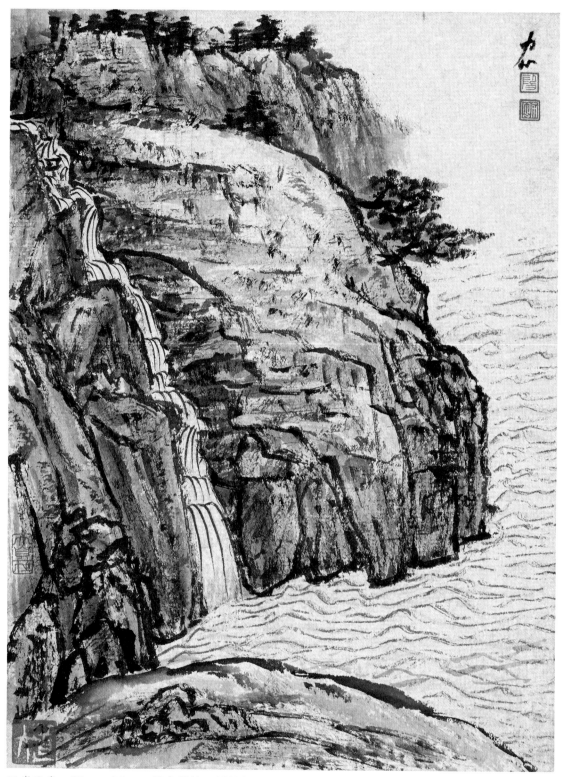

江岸飞泉　22cm×17cm　纸本墨笔　2020年

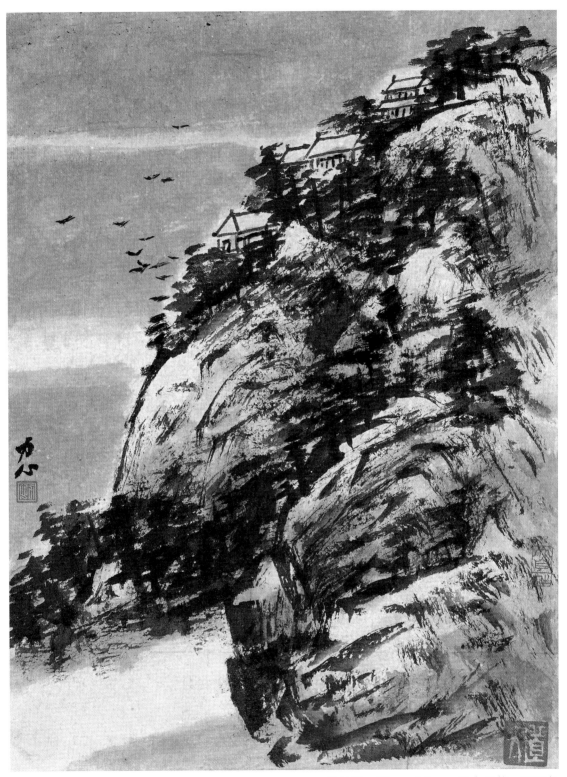

暮归图　22cm×17cm　纸本墨笔　2020年

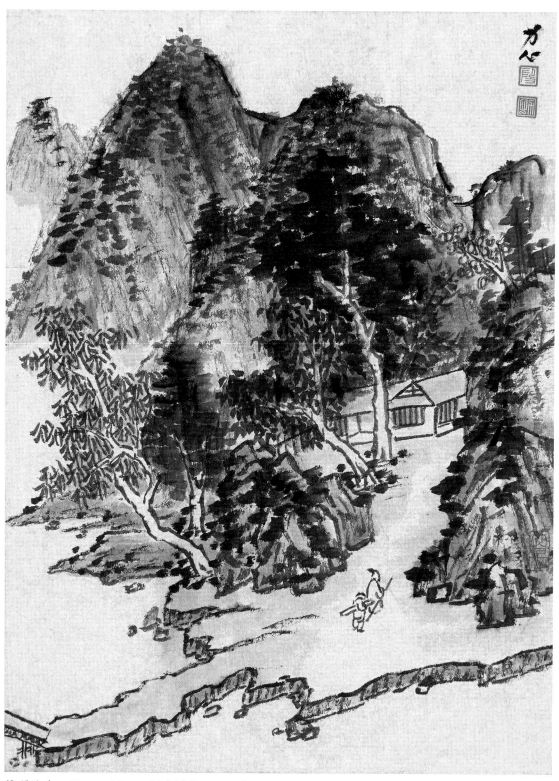

携琴访友　22cm×17cm　纸本墨笔　2020年

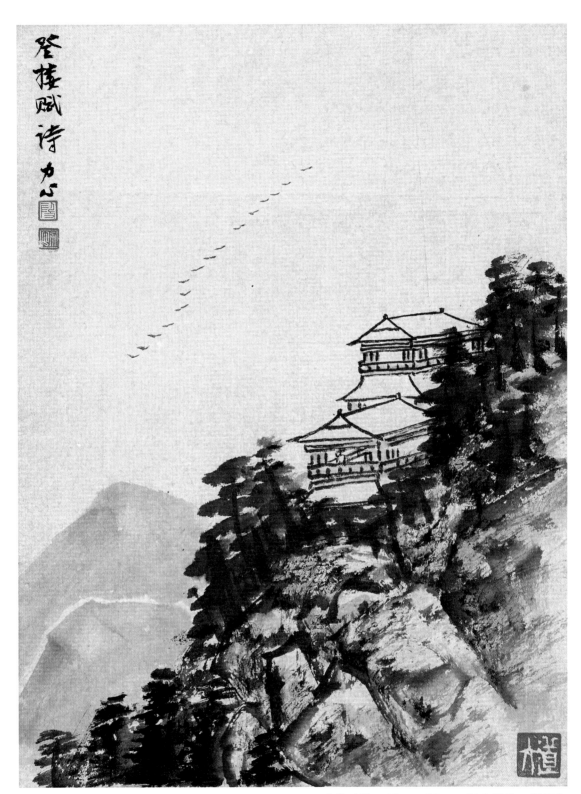

登楼赋诗　22cm×17cm　纸本墨笔　2020年

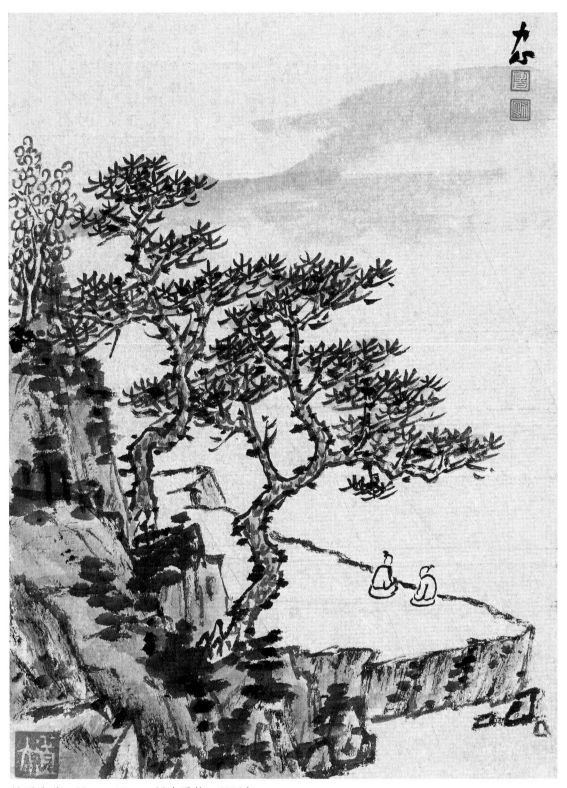

松下论道　22cm×17cm　纸本墨笔　2020年

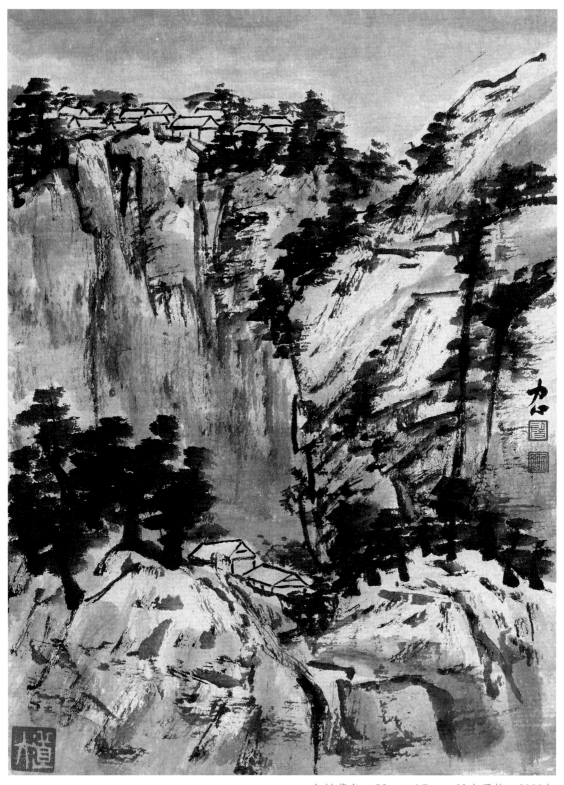

山村暮色　22cm×17cm　纸本墨笔　2020年

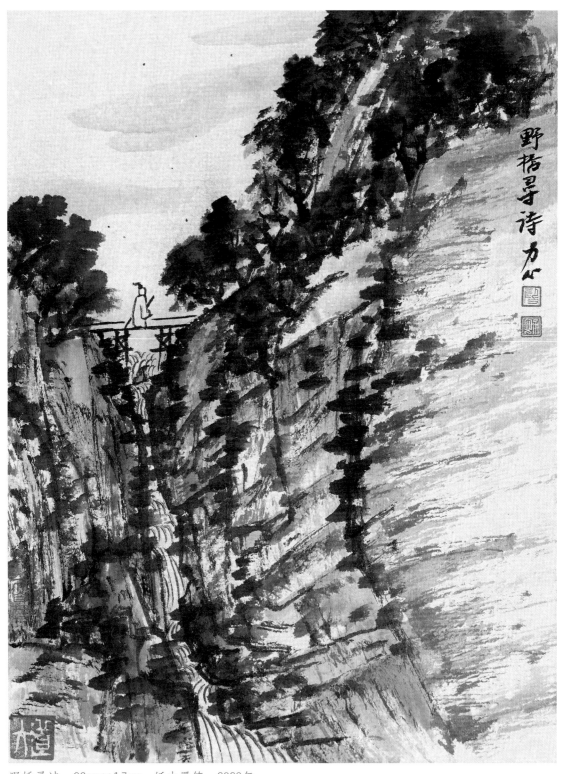

野桥寻诗　22cm×17cm　纸本墨笔　2020年

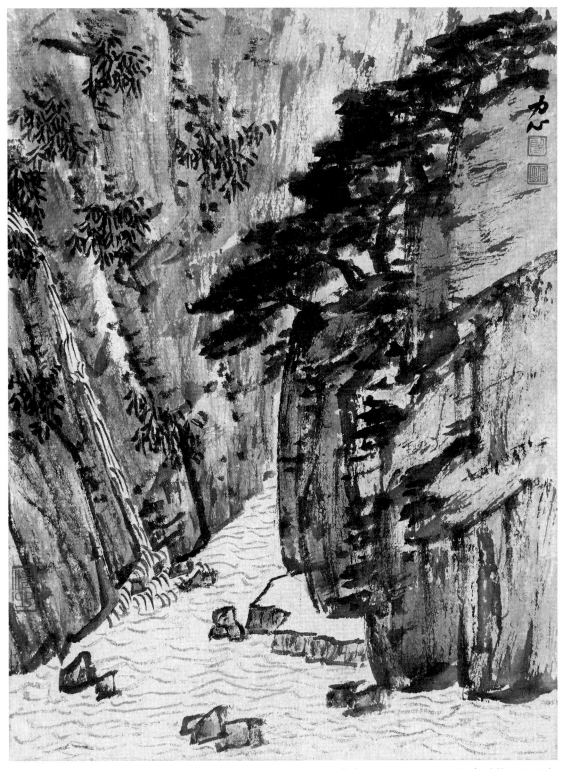

幽谷鸣泉　22cm×17cm　纸本墨笔　2020年

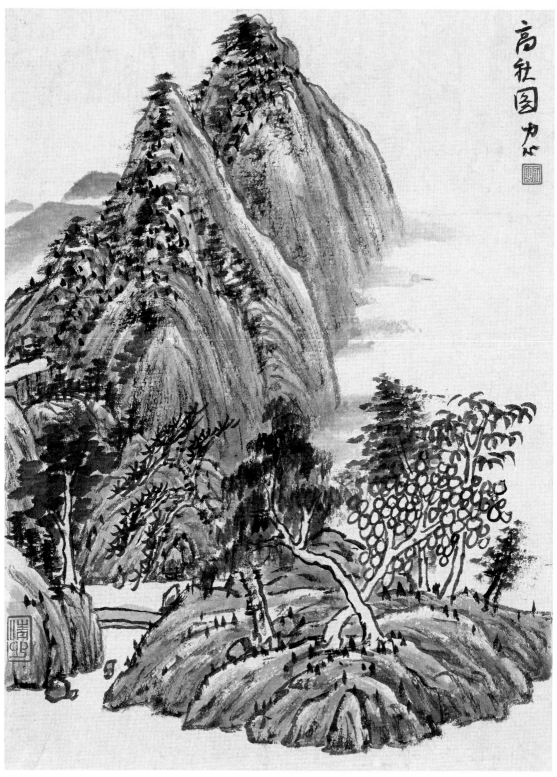

高秋图　22cm×17cm　纸本墨笔　2020年

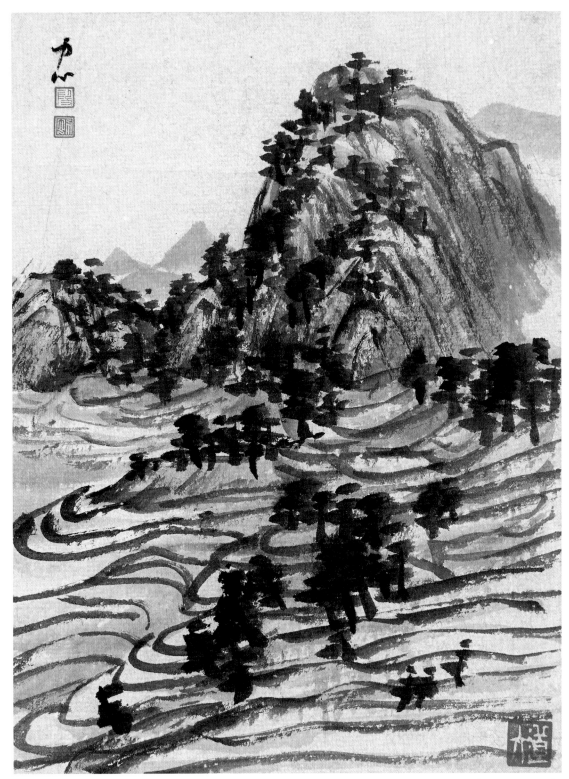

梯田似锦　22cm×17cm　纸本墨笔　2020年

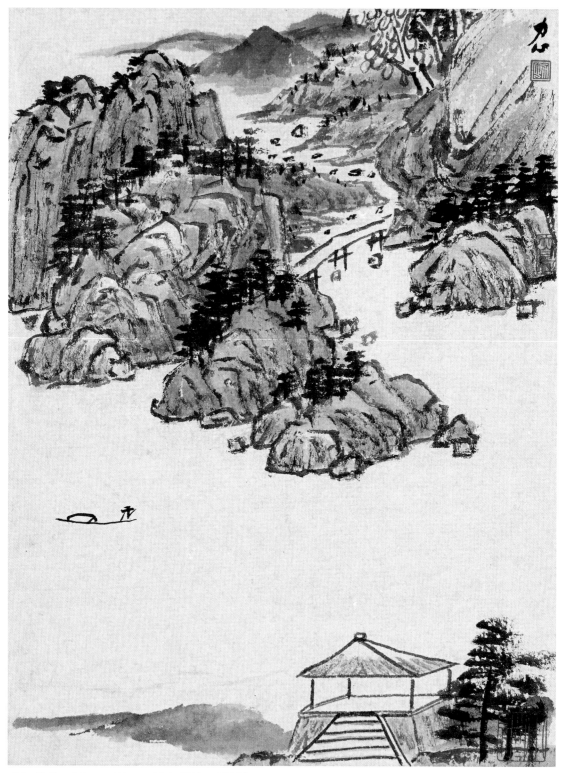

春江独钓　22cm×17cm　纸本墨笔　2020年

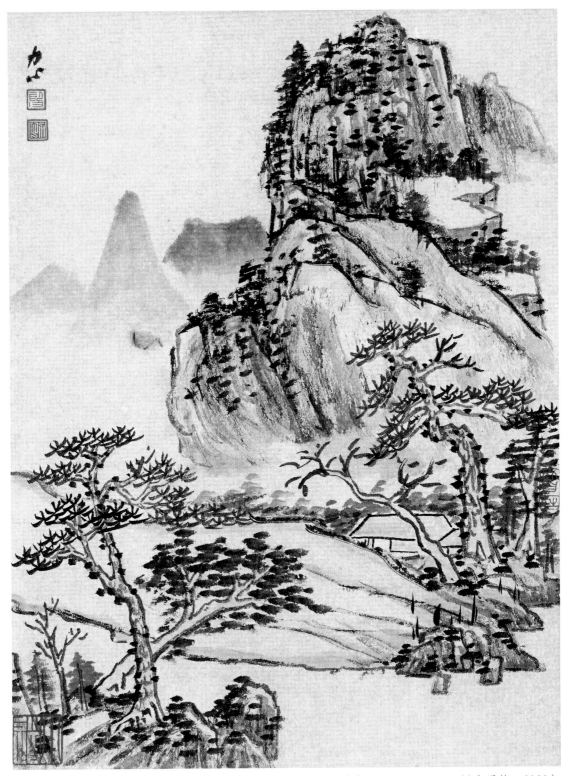

山居读书　22cm×17cm　纸本墨笔　2020年

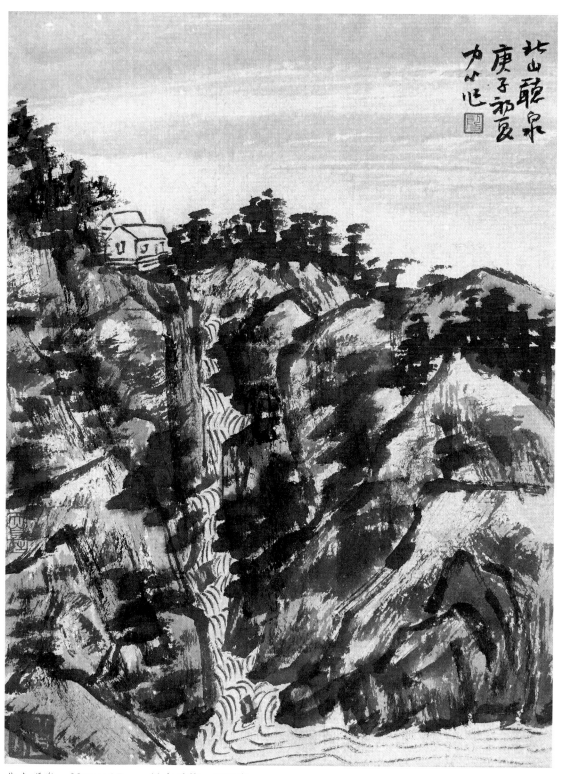

北山听泉　22cm×17cm　纸本墨笔　2020年

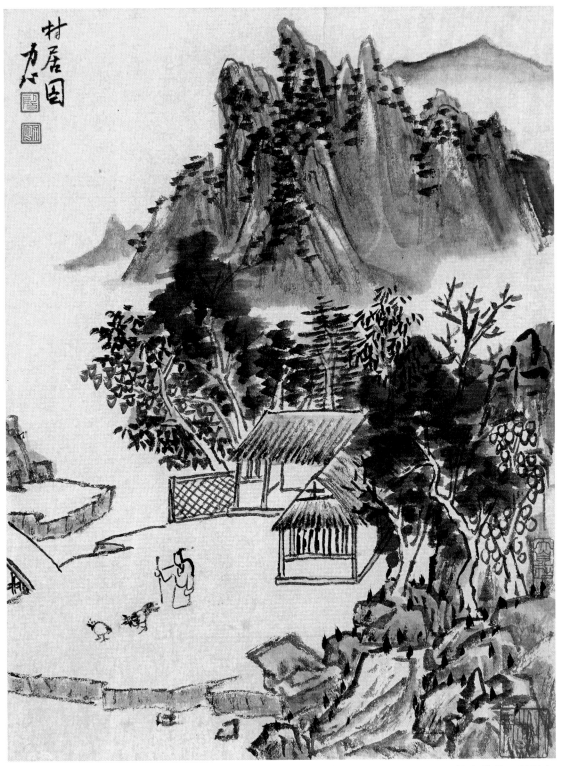

村居图　22cm×17cm　纸本墨笔　2020年

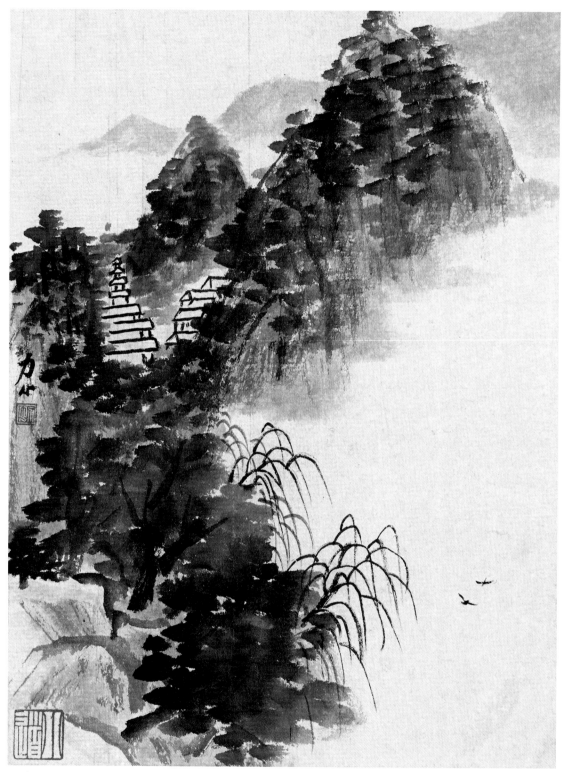

深寺云山　22cm×17cm　纸本墨笔　2020年

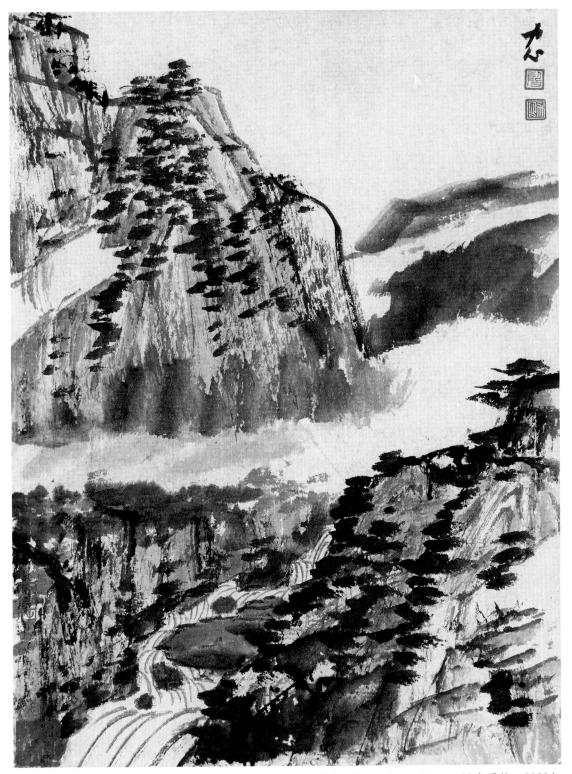

秋山云起　22cm×17cm　纸本墨笔　2020年

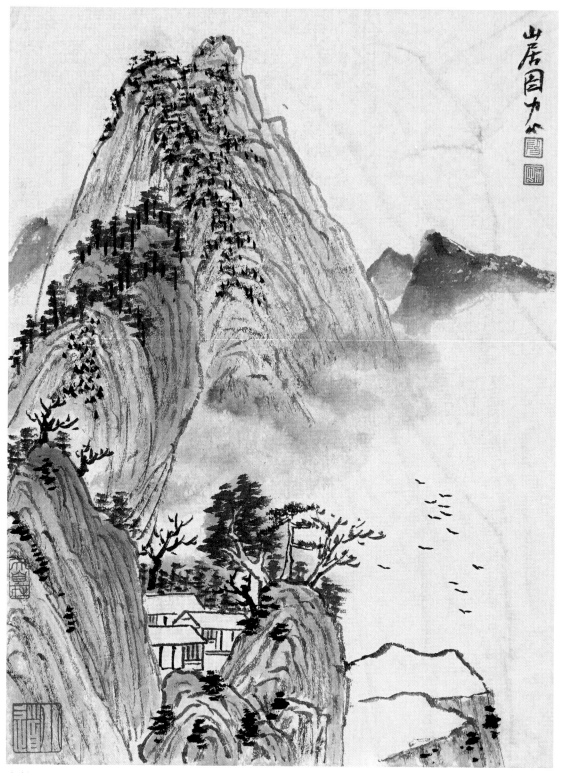

山居图　22cm×17cm　纸本墨笔　2020年

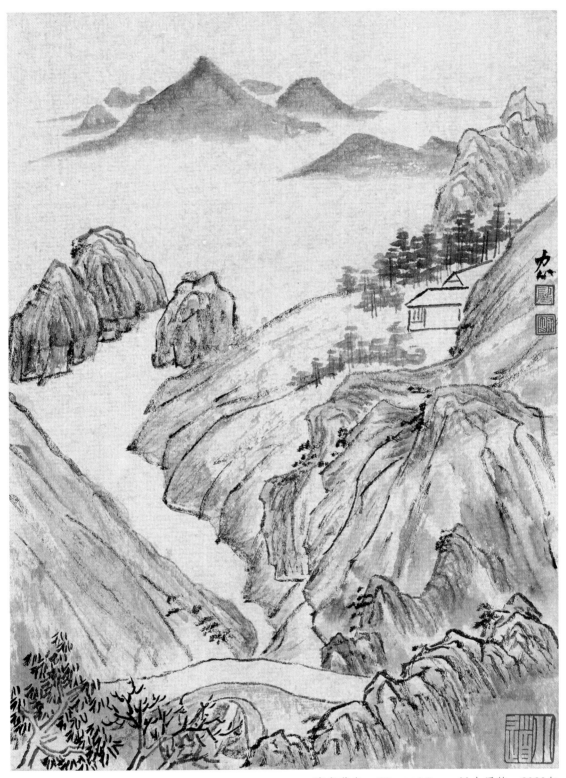

清斋暮色　22cm×17cm　纸本墨笔　2020年

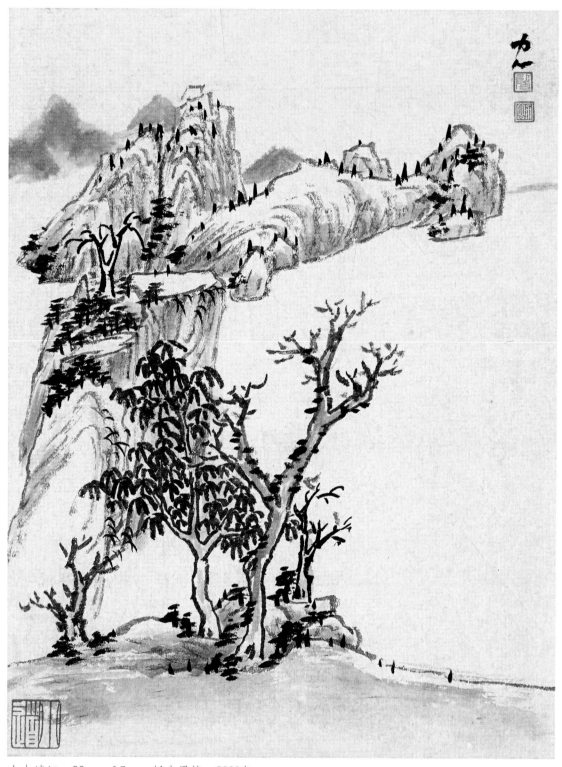

古木清江　22cm×17cm　纸本墨笔　2020年

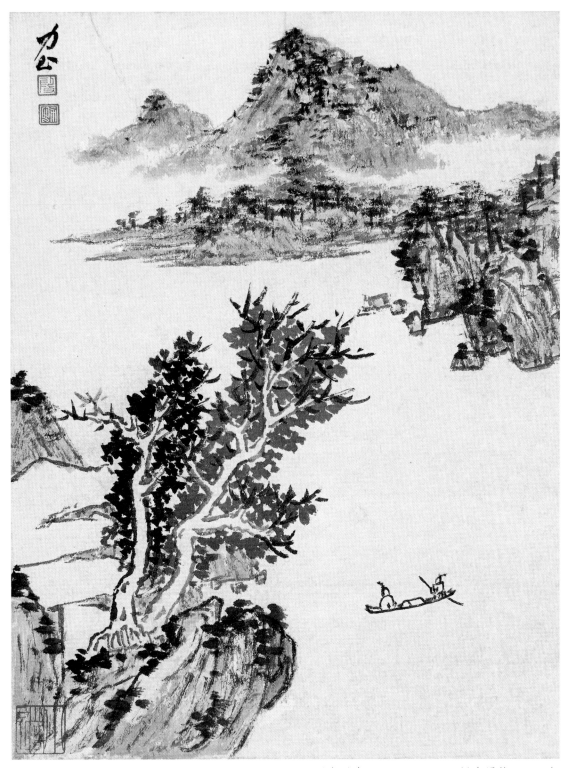

野水泛舟　22cm×17cm　纸本墨笔　2020年

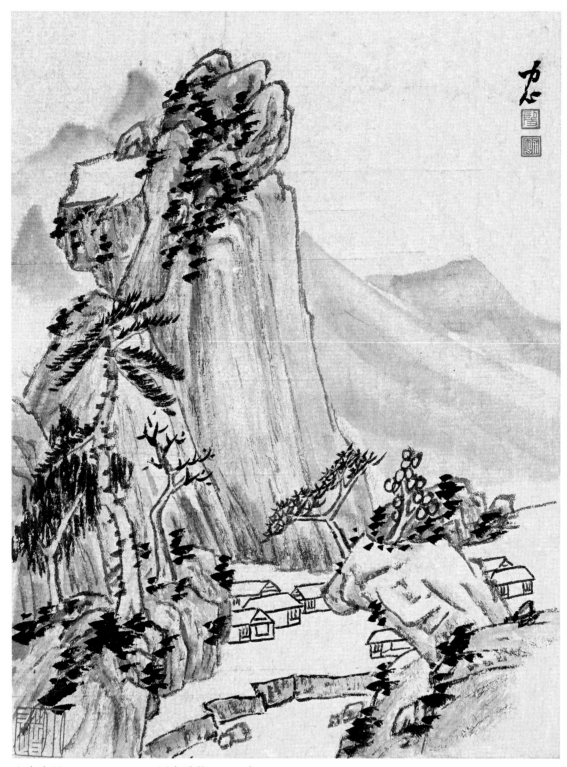

山中岁月　22cm×17cm　纸本墨笔　2020年

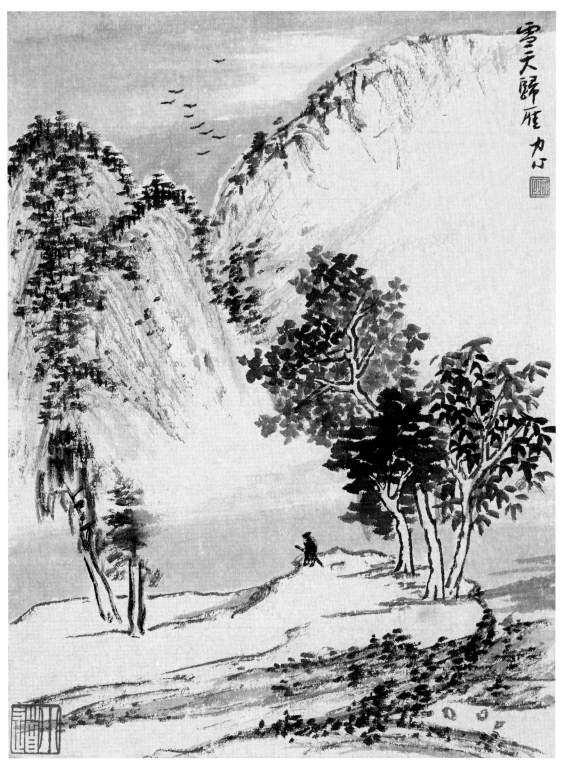

雪天归雁　22cm×17cm　纸本墨笔　2020年

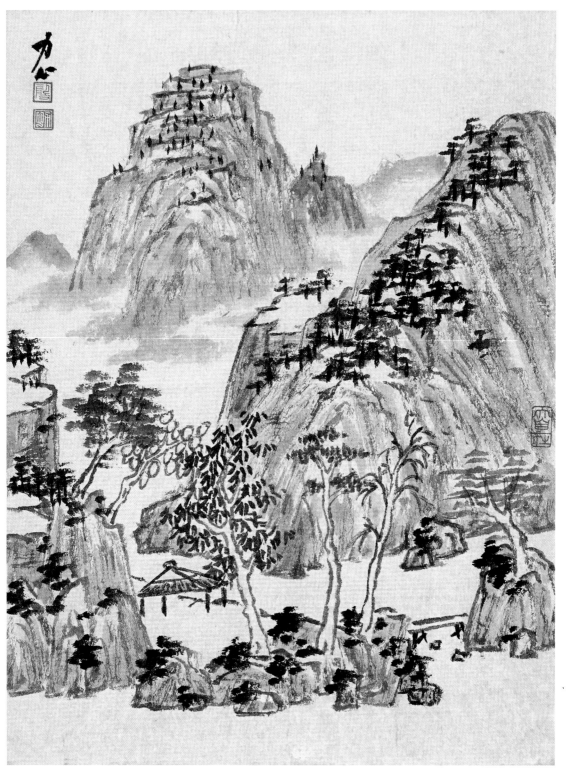

溪亭清兴　22cm×17cm　纸本墨笔　2020年

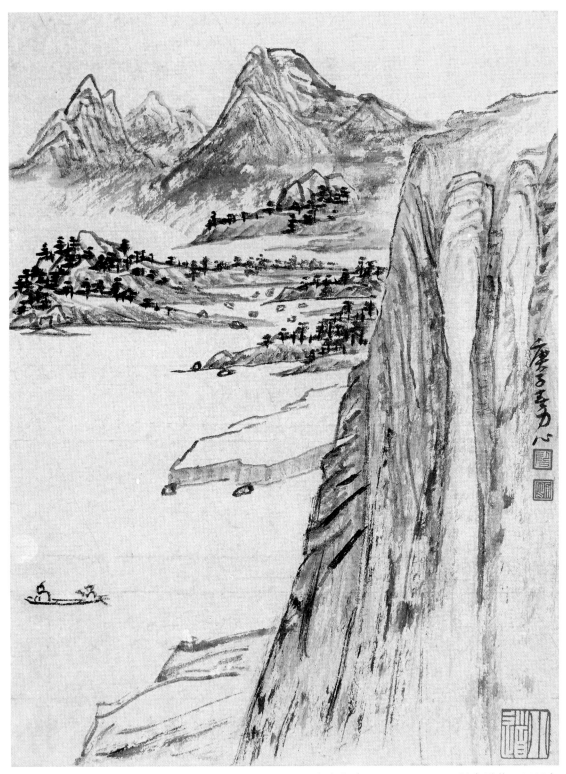

浅水行舟　22cm×17cm　纸本墨笔　2020年

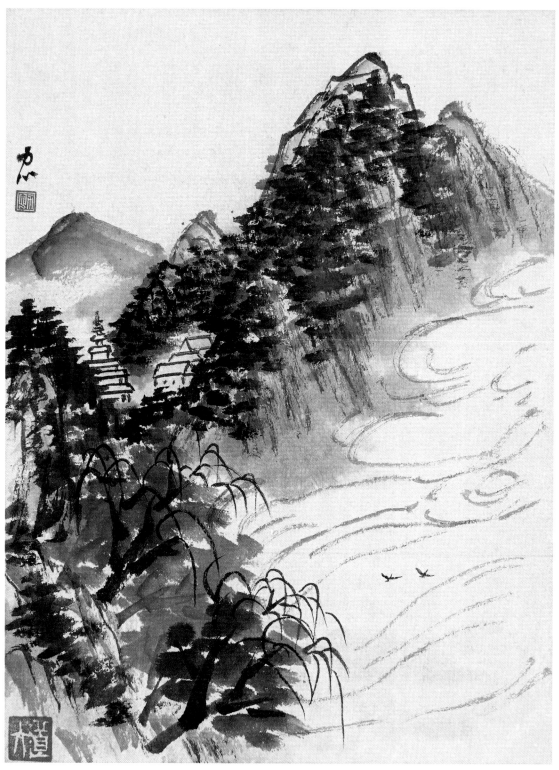

山寺云起　22cm×17cm　纸本墨笔　2020年

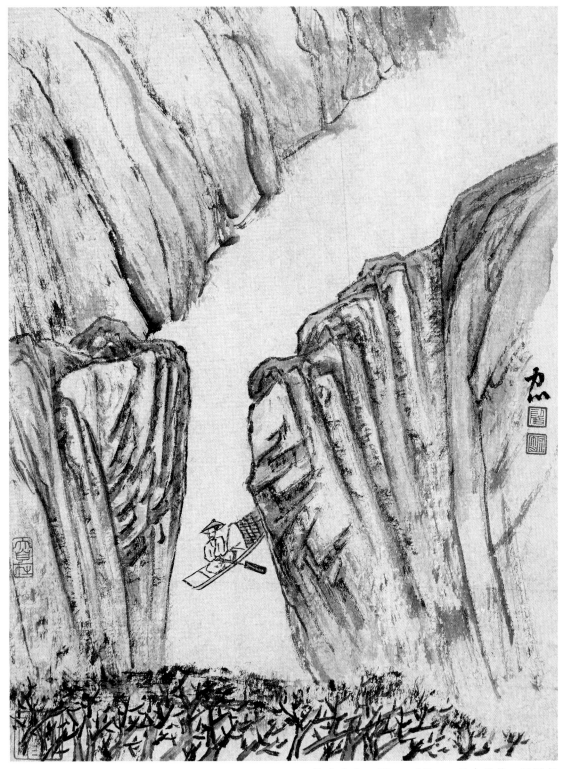

桃花渔父　22cm×17cm　纸本墨笔　2020年

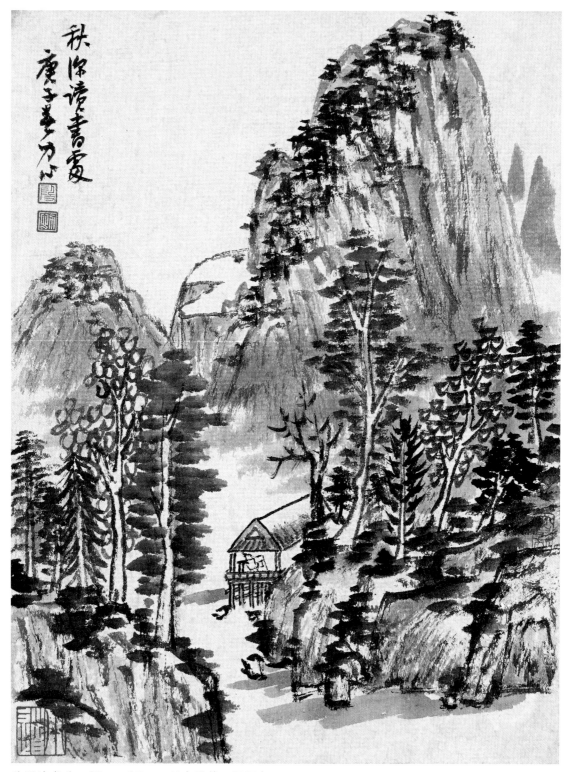

秋深读书处　22cm×17cm　纸本墨笔　2020年

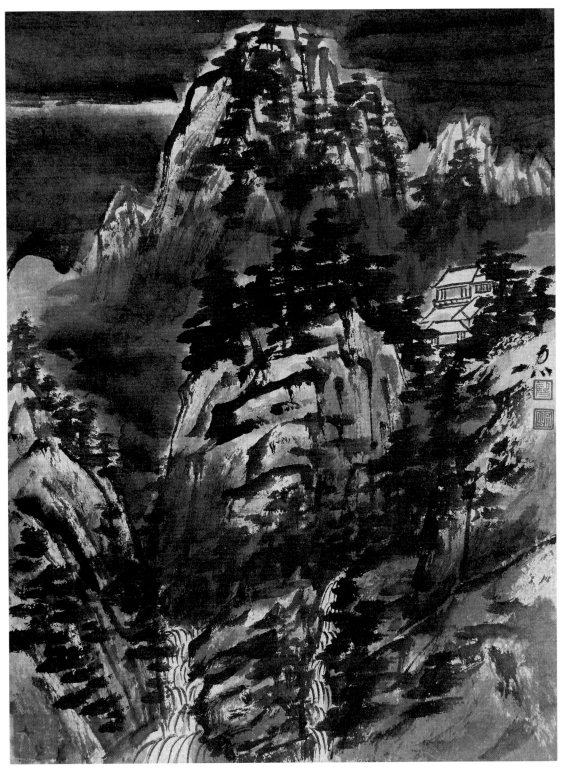

雪山暮色　22cm×17cm　纸本墨笔　2020年

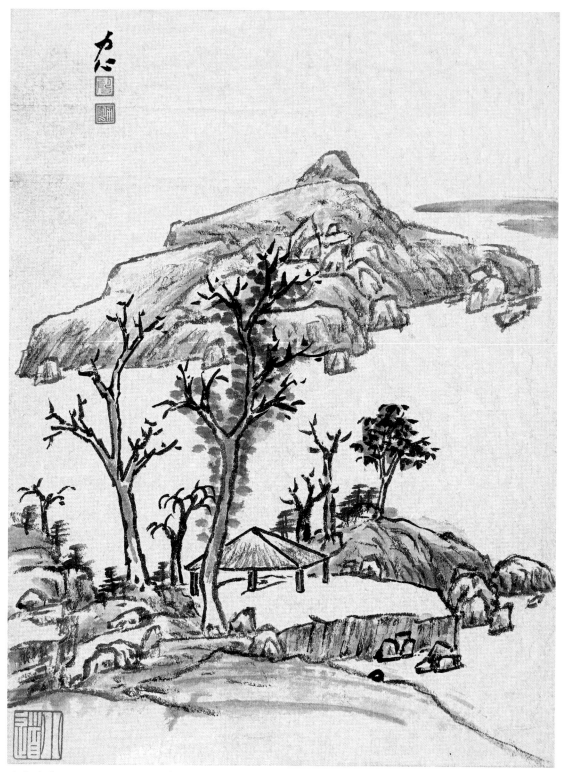

古木嘉亭　22cm×17cm　纸本墨笔　2020年

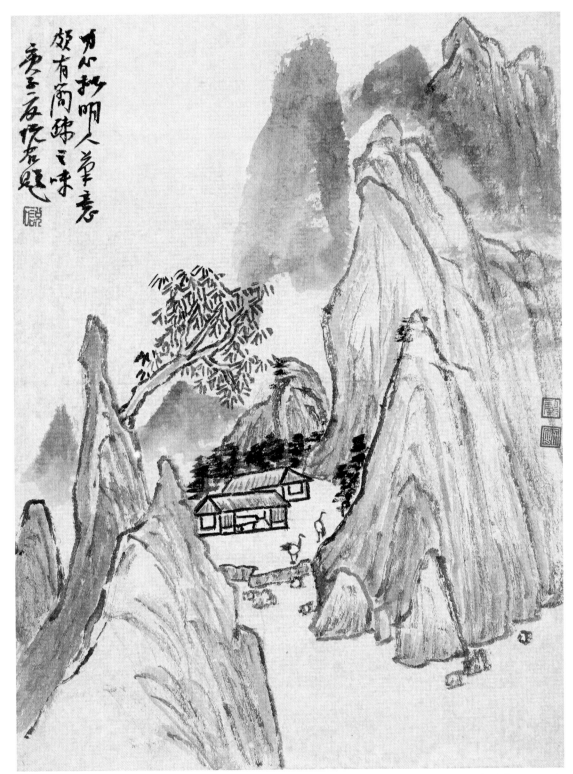

倚琴玩鹤　22cm×17cm　纸本墨笔　2020年

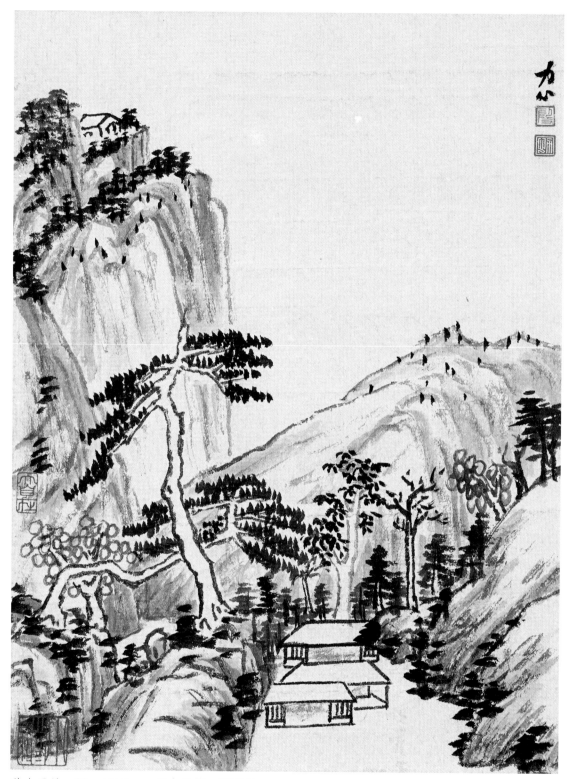

秋山无尽　22cm×17cm　纸本墨笔　2020年

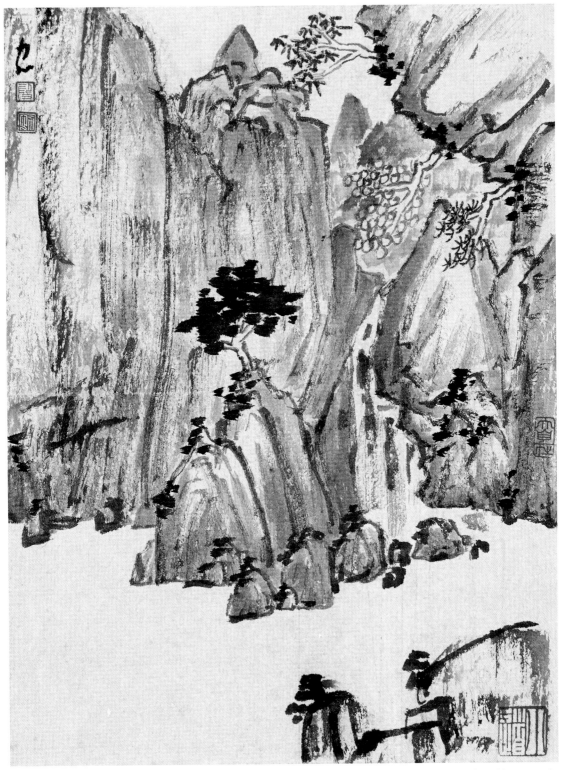

山水清音　22cm×17cm　纸本墨笔　2020年

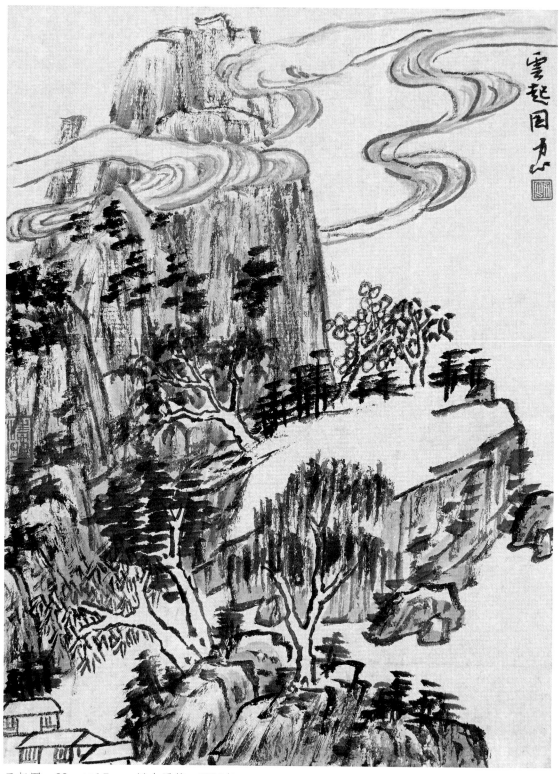

云起图　22cm×17cm　纸本墨笔　2020年

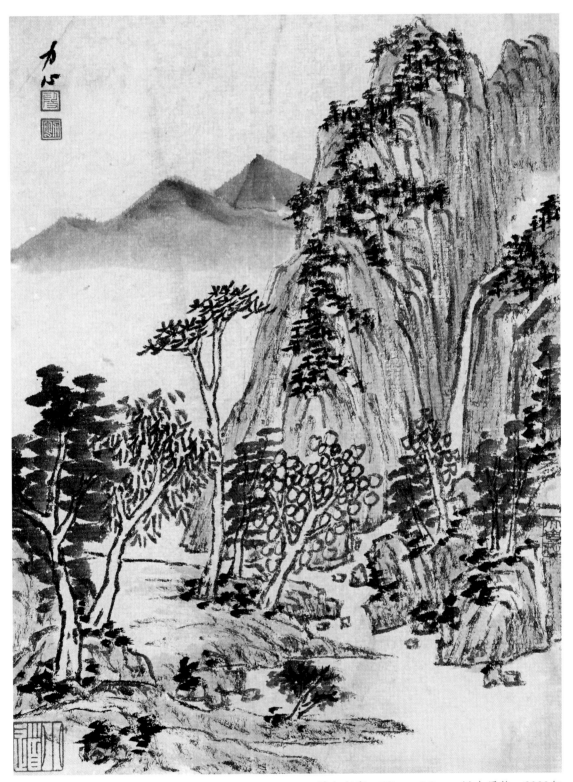

溪山空寂　22cm×17cm　纸本墨笔　2020年

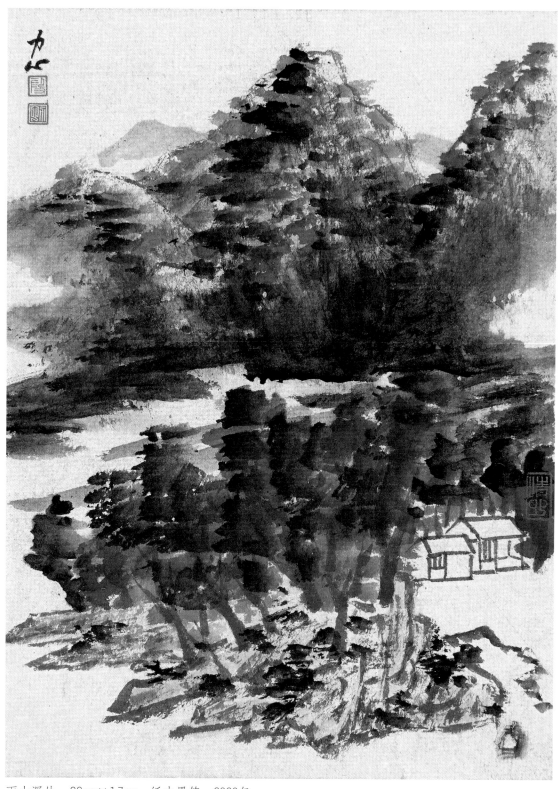

雨山深处　22cm×17cm　纸本墨笔　2020年

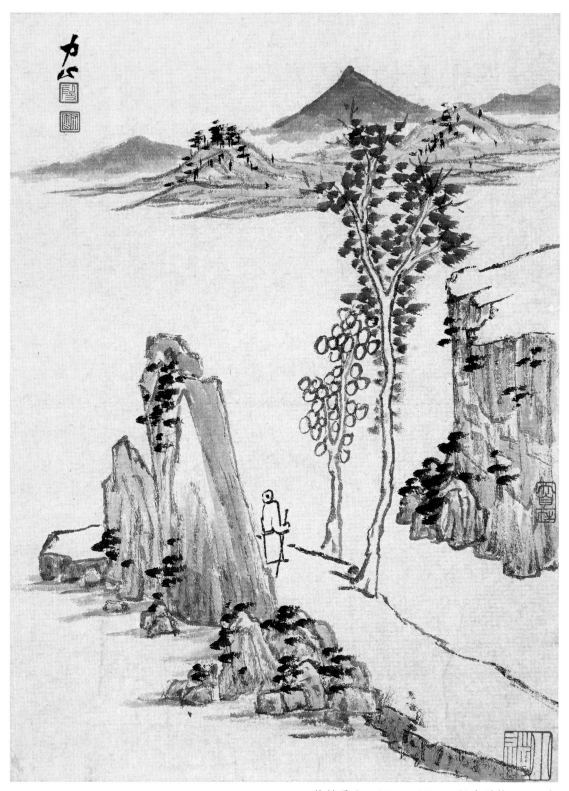

策杖寻幽　22cm×17cm　纸本墨笔　2020年

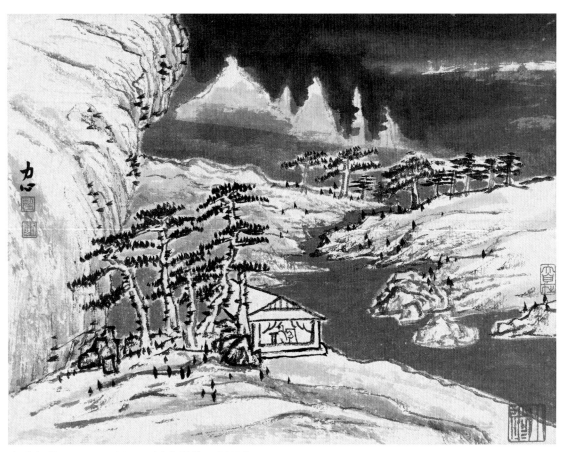

夜雪初霁　17cm×22cm　纸本墨笔　2020年

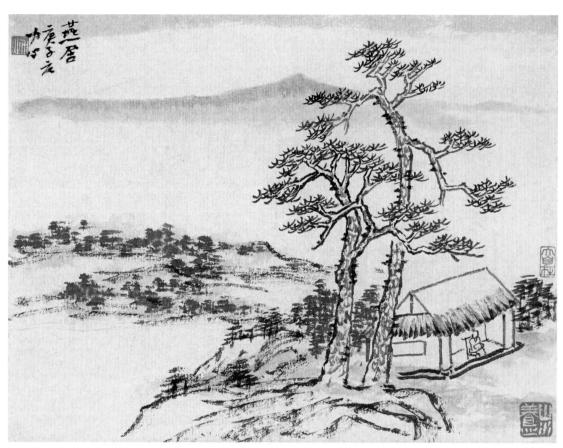

燕　居　17cm×22cm　纸本墨笔　2020年

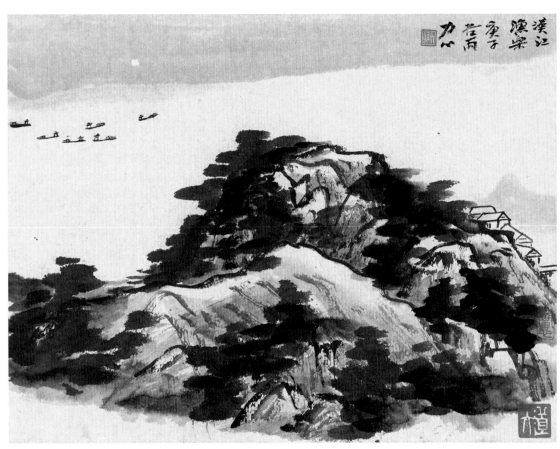

汉江渔乐　17cm×22cm　纸本墨笔　2020年

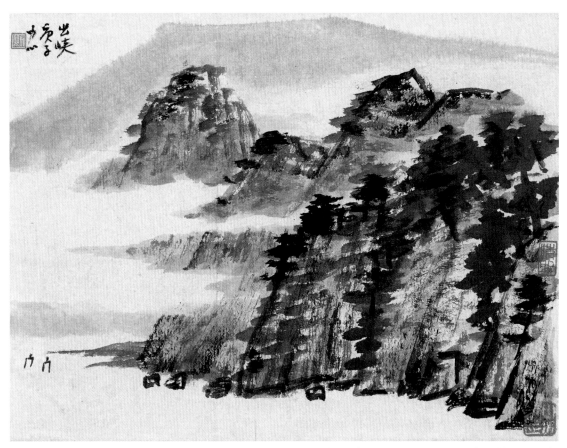

出　峡　17cm×22cm　纸本墨笔　2020年

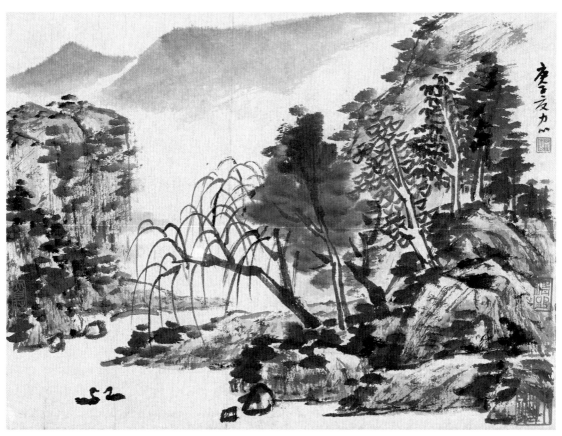

消夏图　17cm×22cm　纸本墨笔　2020年

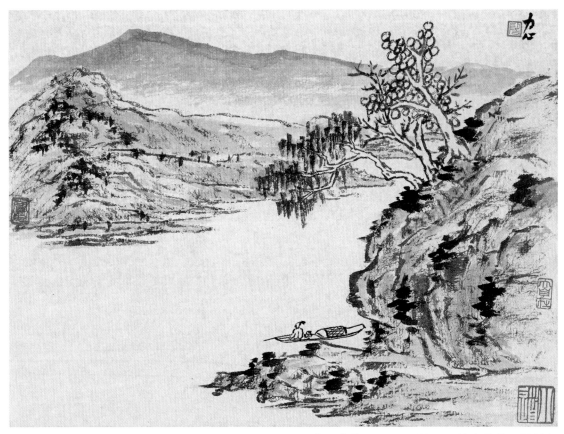

秋江独钓　17cm×22cm　纸本墨笔　2020年

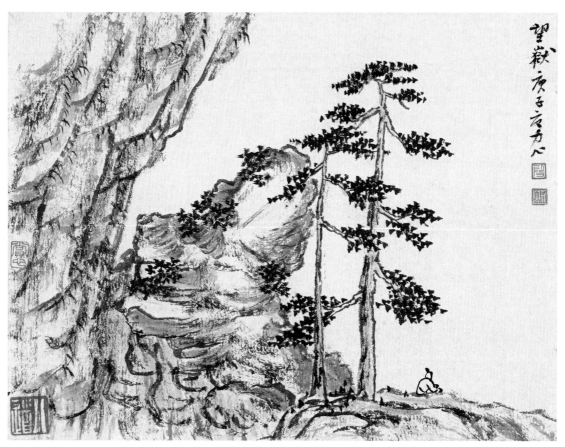

望　岳　17cm×22cm　纸本墨笔　2020年

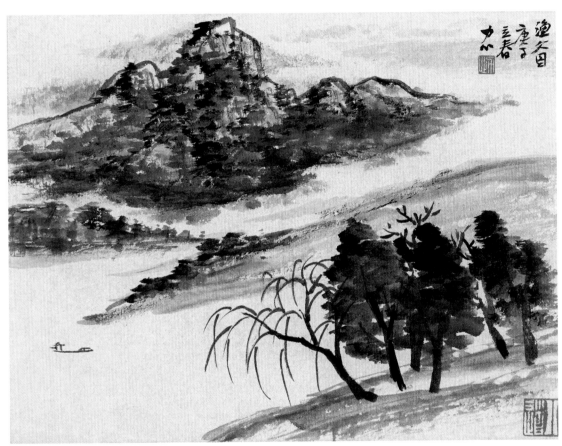

渔父图　17cm×22cm　纸本墨笔　2020年

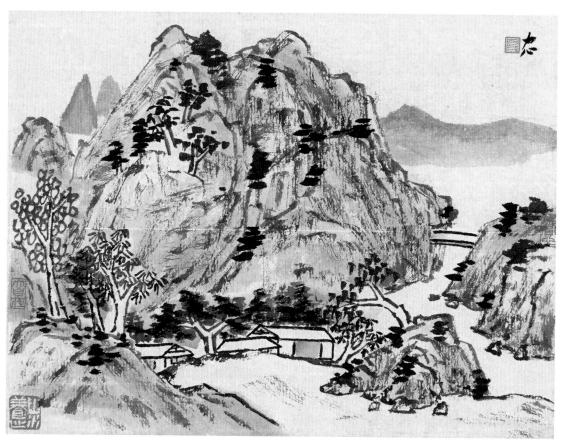

水村清兴　17cm×22cm　纸本墨笔　2020年

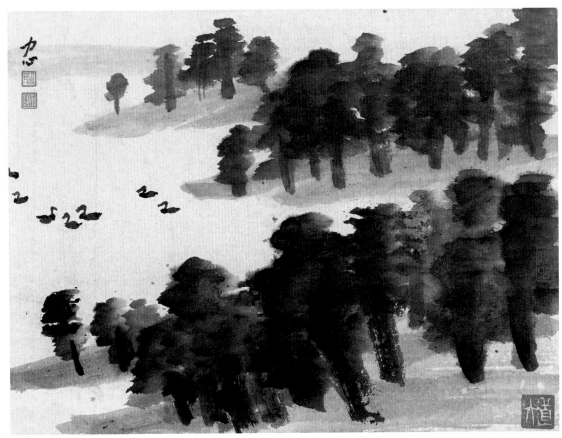

春江水暖　17cm×22cm　纸本墨笔　2020年

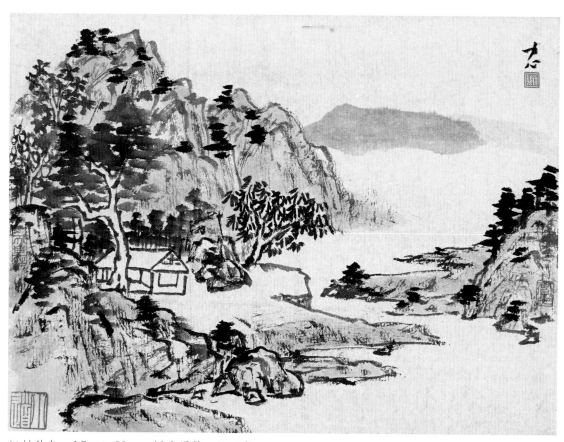

江村秋色　17cm×22cm　纸本墨笔　2020年

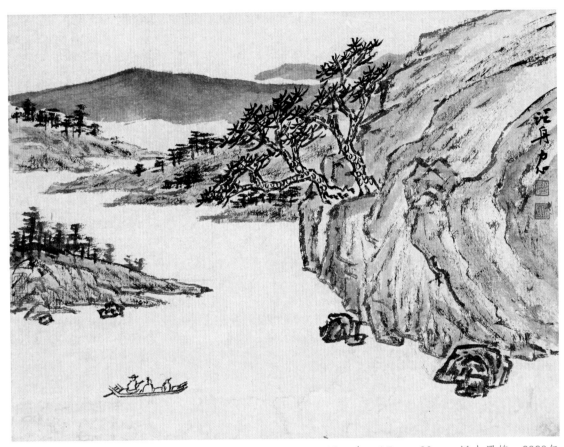

泛　舟　17cm×22cm　纸本墨笔　2020年

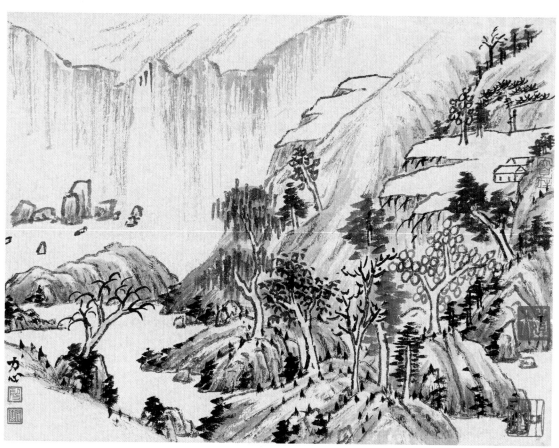

隐山图　17cm×22cm　纸本墨笔　2020年

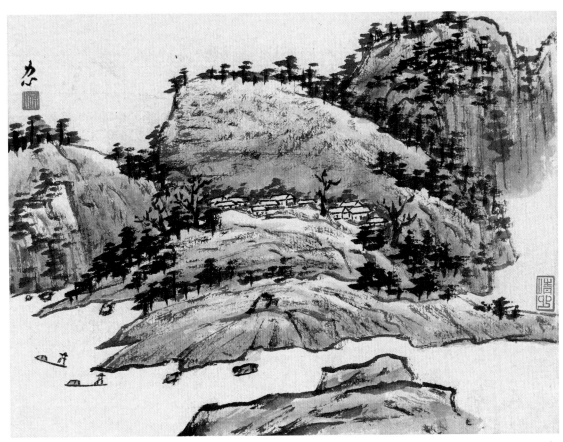

渔家乐　17cm×22cm　纸本墨笔　2020年

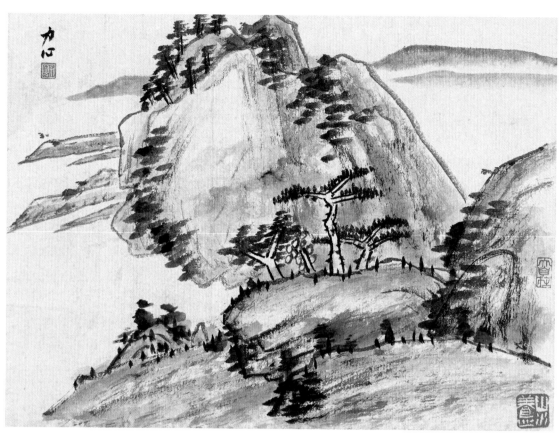

秋山萧瑟　17cm×22cm　纸本墨笔　2020年

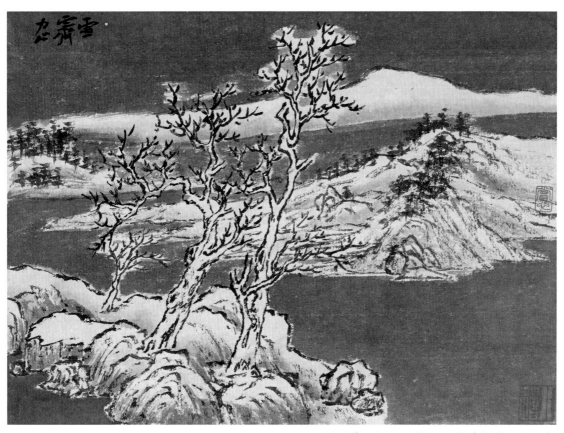

雪霁　17cm×22cm　纸本墨笔　2020年

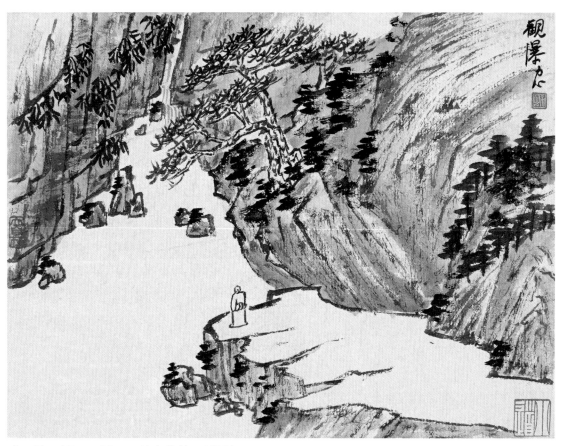

观 瀑 17cm×22cm 纸本墨笔 2020年

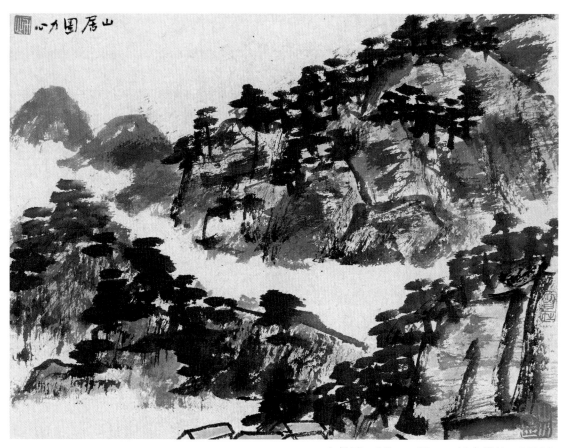

山居图　17cm×22cm　纸本墨笔　2020年

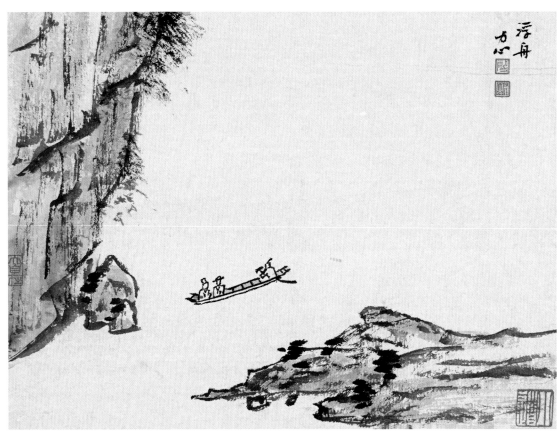

浮　舟　17cm×22cm　纸本墨笔　2020年

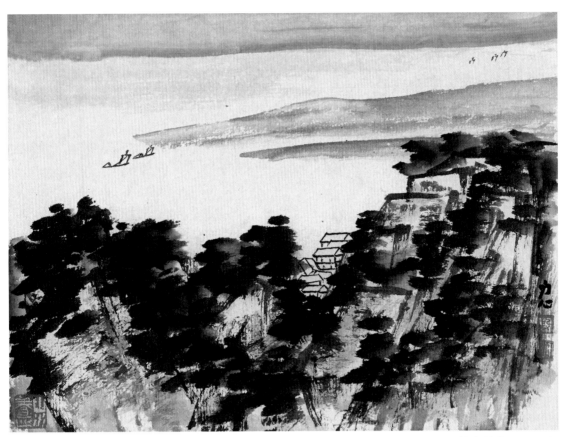

江行无尽　17cm×22cm　纸本墨笔　2020年

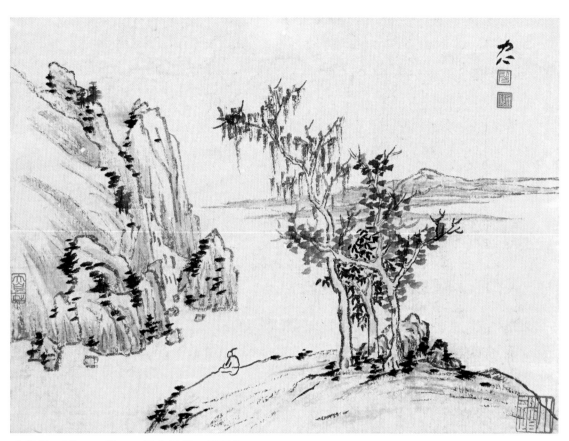

观想图　17cm×22cm　纸本墨笔　2020年

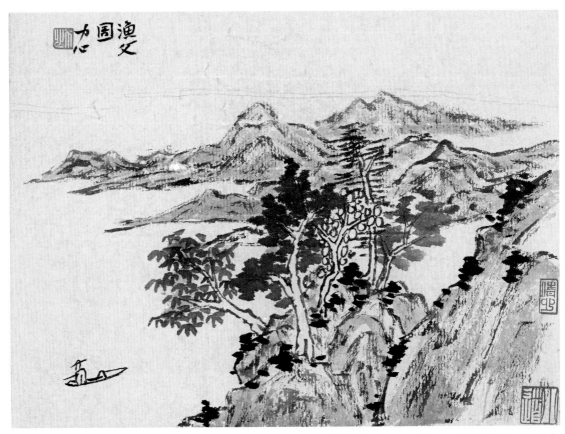

渔父图　17cm×22cm　纸本墨笔　2020年

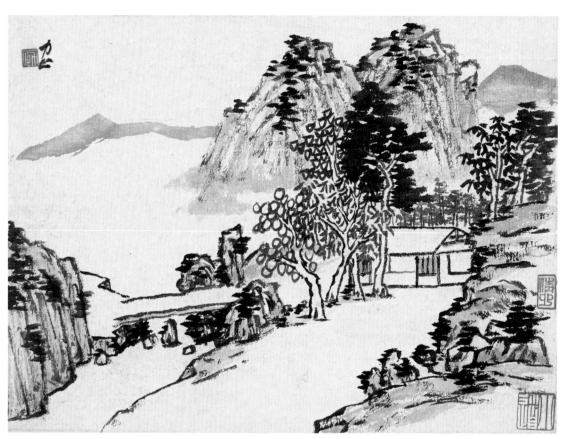

溪桥秋色　17cm×22cm　纸本墨笔　2020年

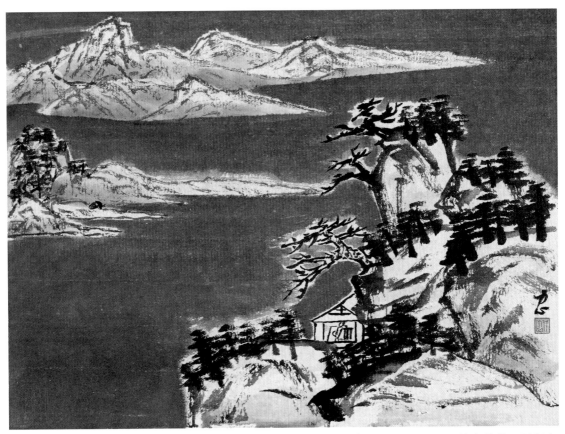

雪夜读诗　17cm×22cm　纸本墨笔　2020年

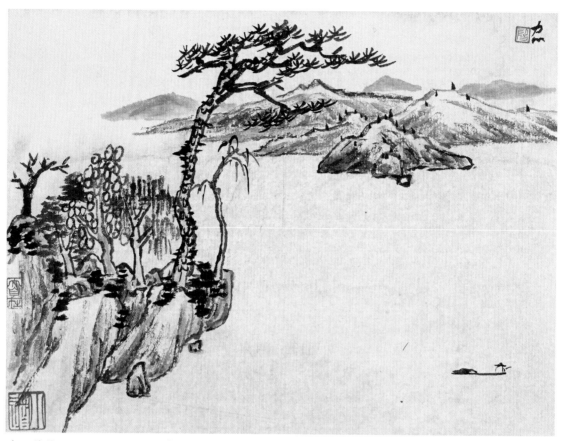

晴江独钓　17cm×22cm　纸本墨笔　2020年

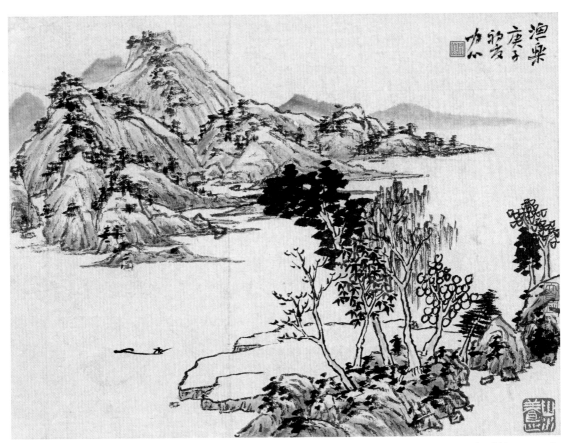

渔　乐　17cm×22cm　纸本墨笔　2020年

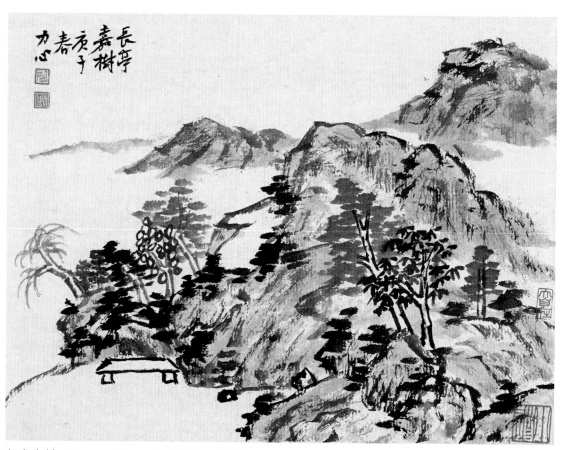

长亭嘉树　17cm×22cm　纸本墨笔　2020年

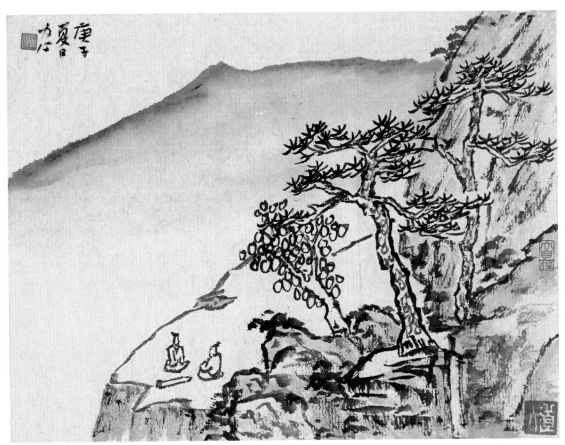

停琴晤对　17cm×22cm　纸本墨笔　2020年

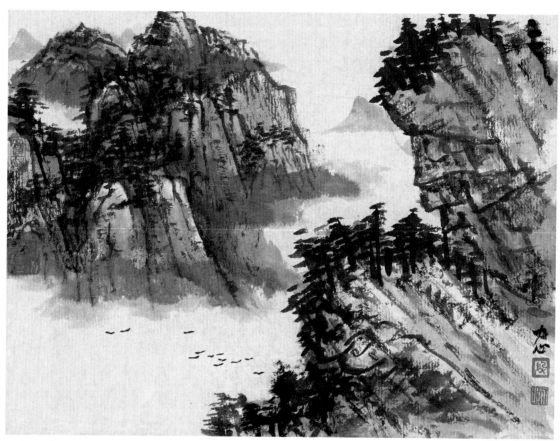

云山无尽　17cm×22cm　纸本墨笔　2020年

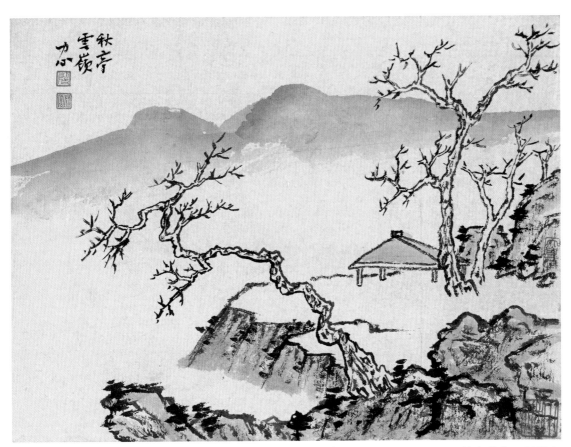

秋亭云岭　17cm×22cm　纸本墨笔　2020年

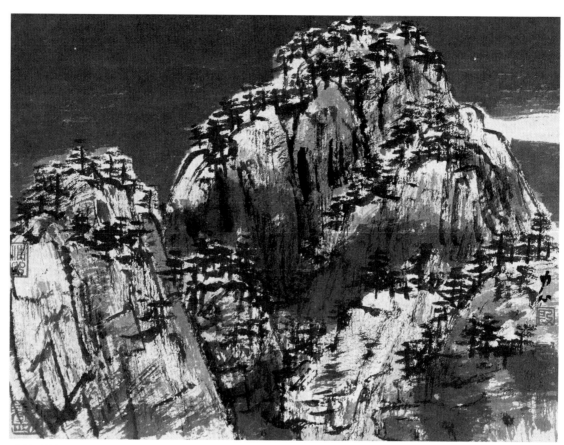

雪岭听风　17cm×22cm　纸本墨笔　2020年

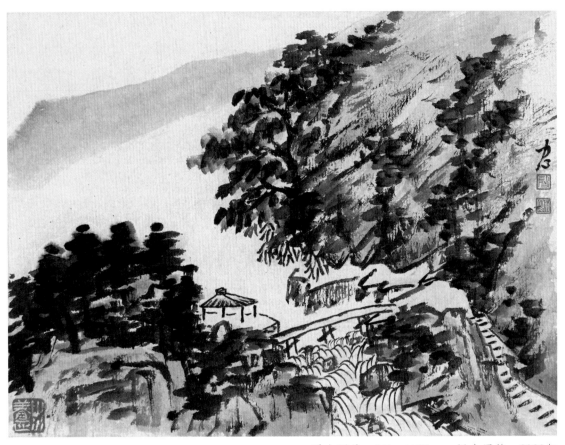

溪山深处　17cm×22cm　纸本墨笔　2020年

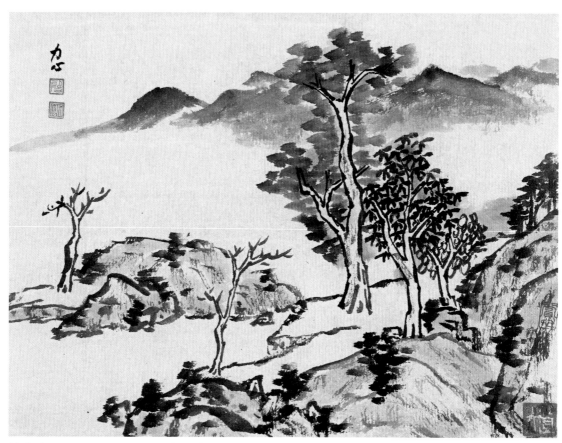

林泉清话　17cm×22cm　纸本墨笔　2020年

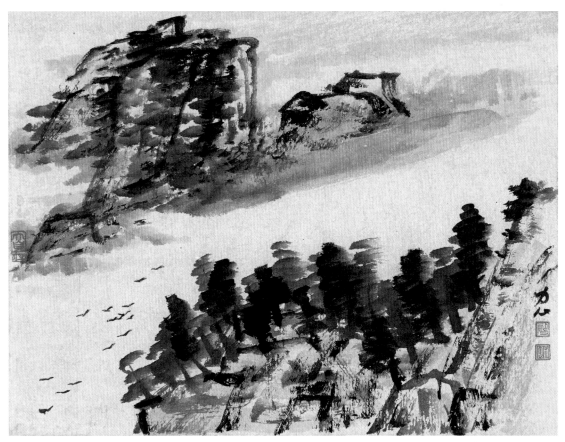

大岭行云　17cm×22cm　纸本墨笔　2020年

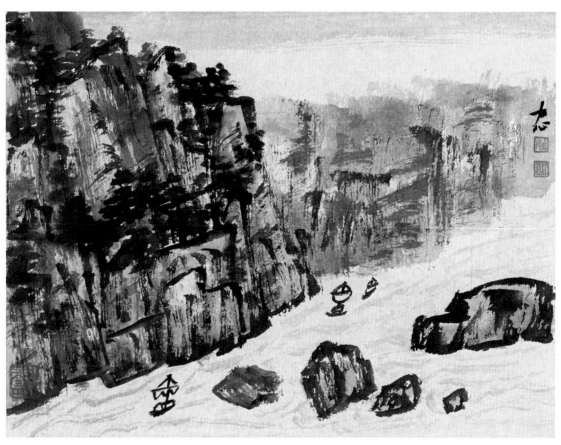

千里行江　17cm×22cm　纸本墨笔　2020年

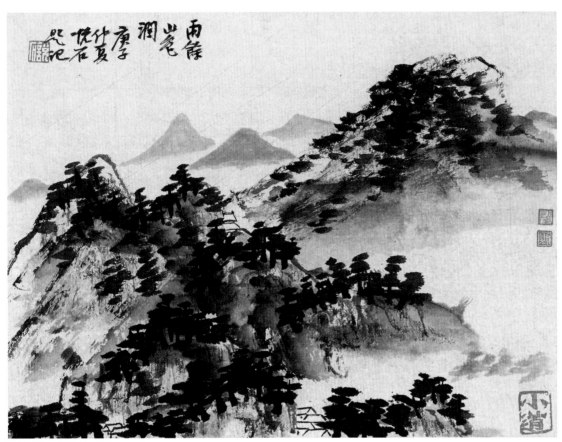

雨余山色润　17cm×22cm　纸本墨笔　2020年

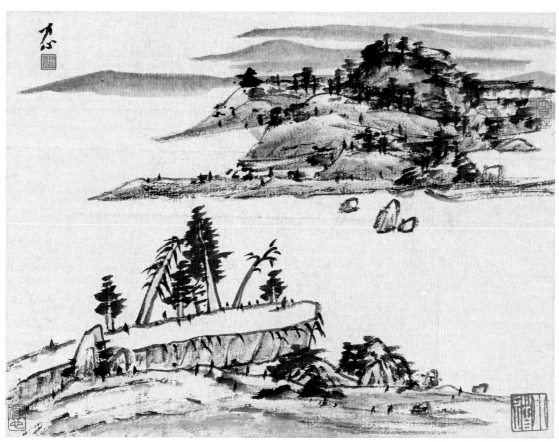

江天寻古　17cm×22cm　纸本墨笔　2020年

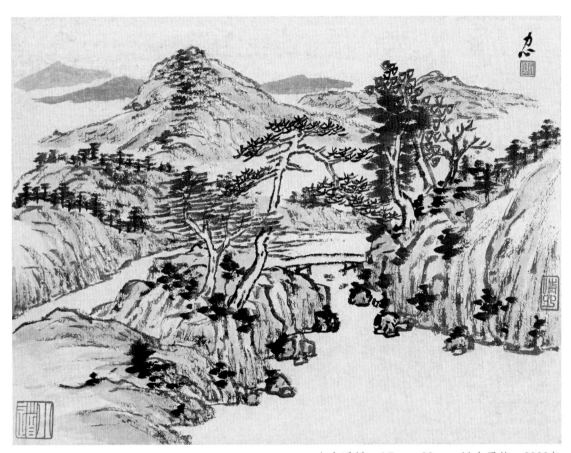

古木溪桥　17cm×22cm　纸本墨笔　2020年

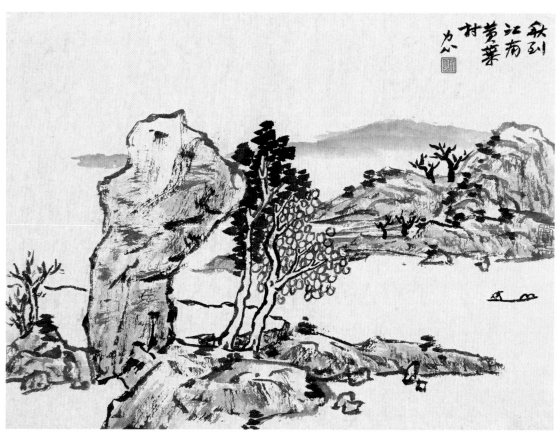

秋到江南黄叶村　17cm×22cm　纸本墨笔　2020年

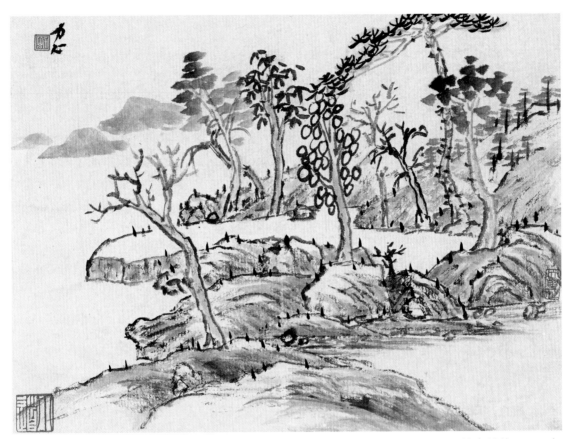

秋色临水　17cm×22cm　纸本墨笔　2020年

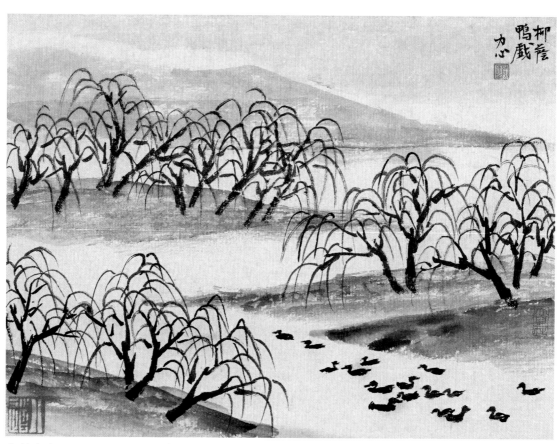

柳荫鸭戏　17cm×22cm　纸本墨笔　2020年

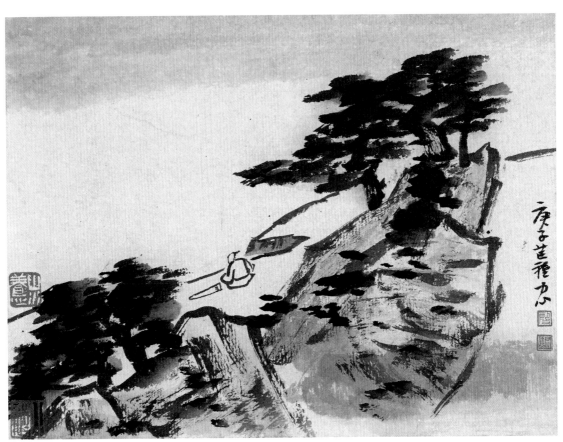

息心图　17cm×22cm　纸本墨笔　2020年

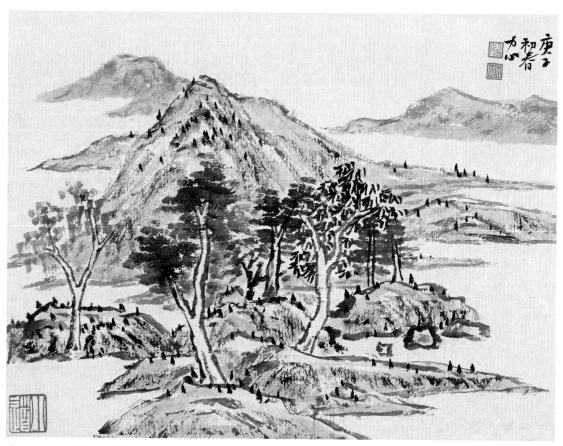

春山和煦　17cm×22cm　纸本墨笔　2020年

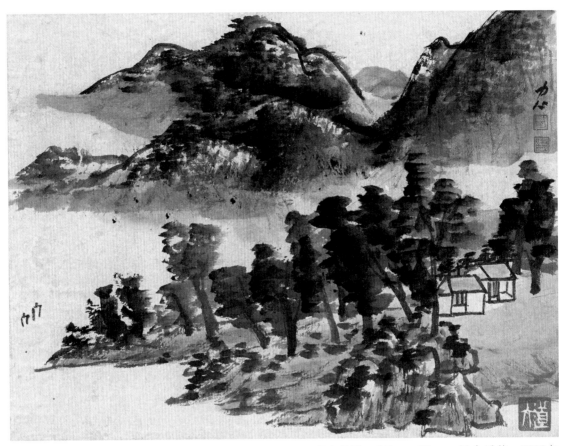

雨山帆影　17cm×22cm　纸本墨笔　2020年

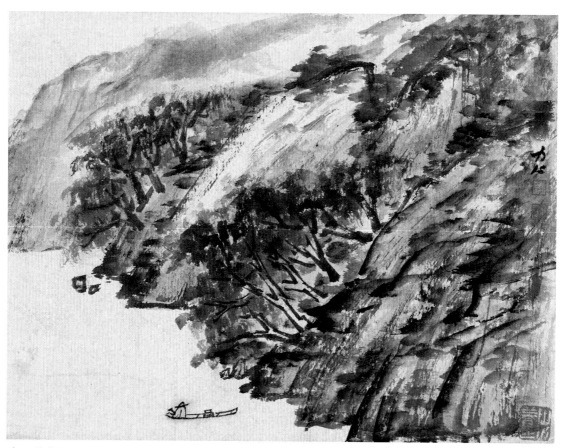

晴江独钓　17cm×22cm　纸本墨笔　2020年

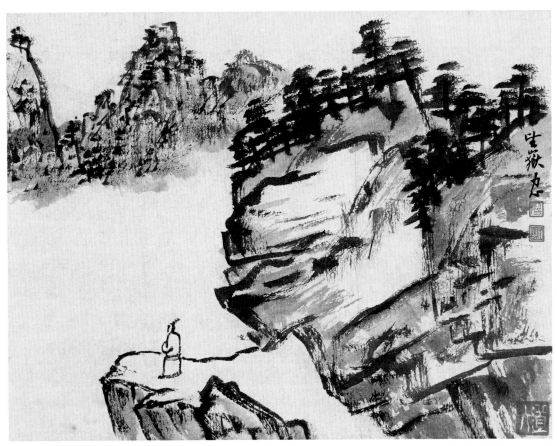

望 岳　17cm×22cm　纸本墨笔　2020年

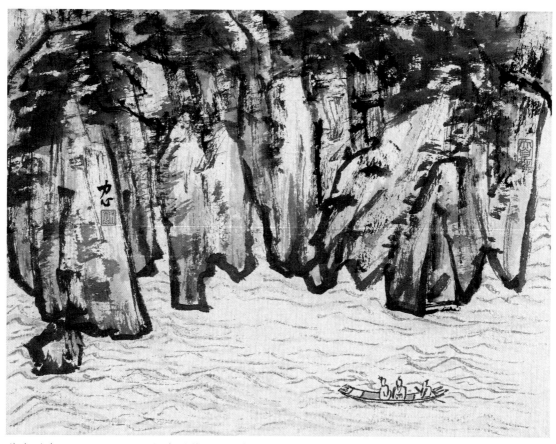

秋水泛舟　17cm×22cm　纸本墨笔　2020年

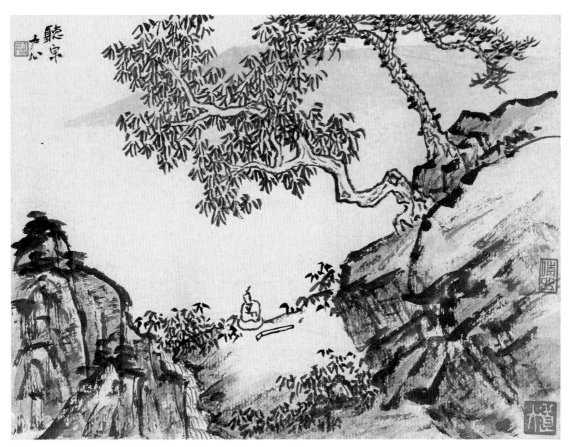

听　泉　17cm×22cm　纸本墨笔　2020年

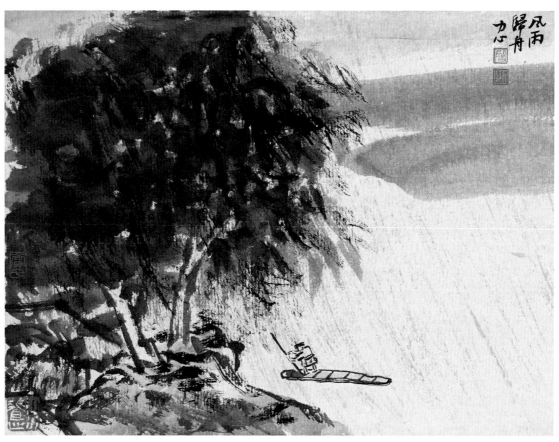

风雨归舟　17cm×22cm　纸本墨笔　2020年

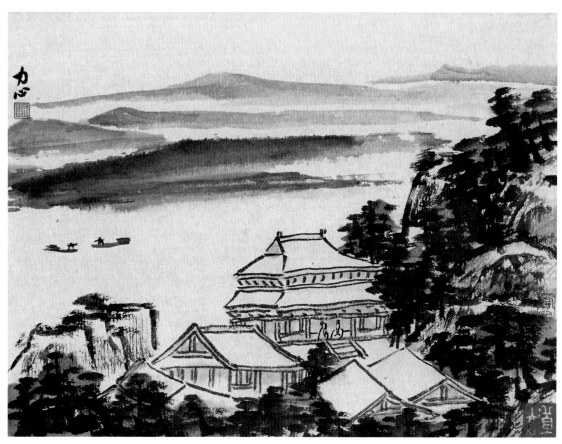

登高临水　17cm×22cm　纸本墨笔　2020年

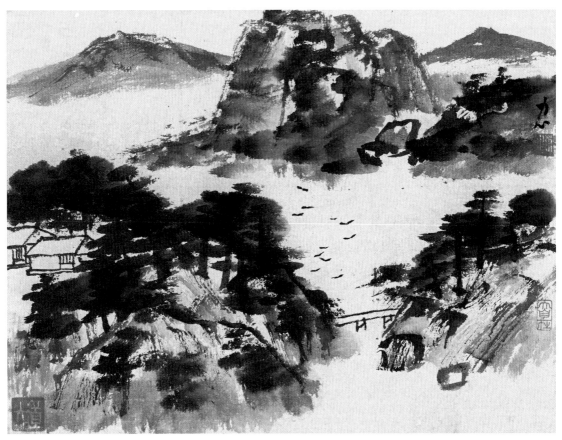

溪山隐居　17cm×22cm　纸本墨笔　2020年

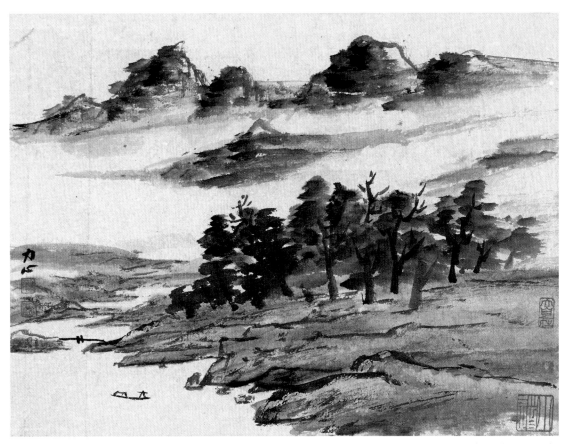

雨霁渔乐　17cm×22cm　纸本墨笔　2020年

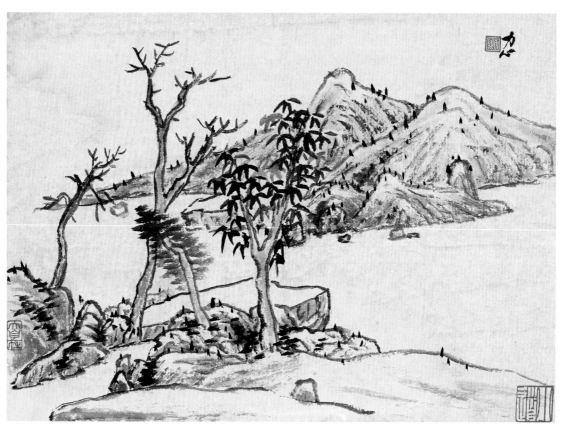

江岸一角　17cm×22cm　纸本墨笔　2020年

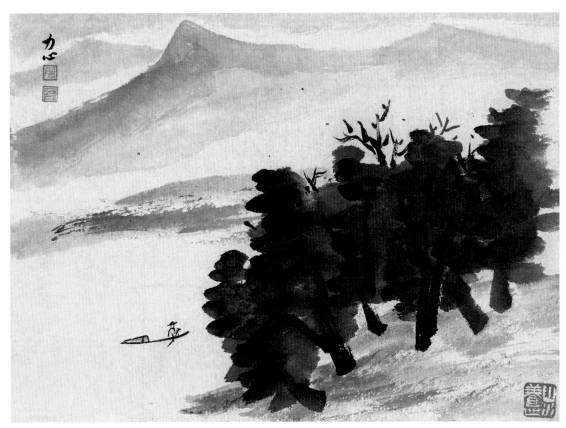

雨后归渔　17cm×22cm　纸本墨笔　2020年

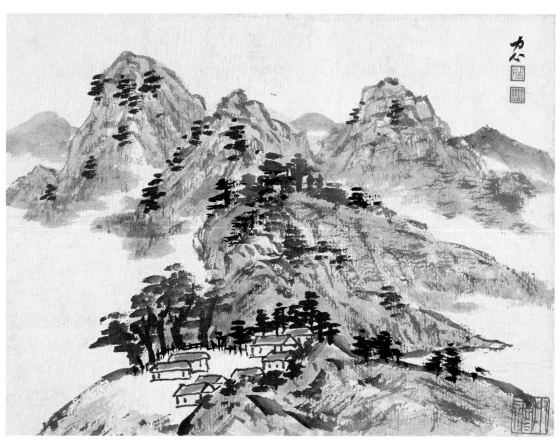

旷逸山居　17cm×22cm　纸本墨笔　2020年

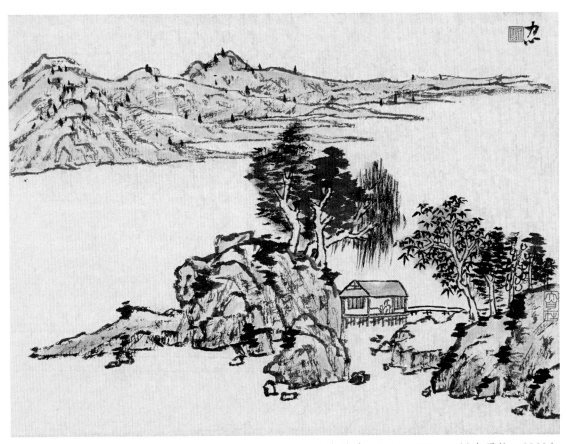

临水赋诗　17cm×22cm　纸本墨笔　2020年

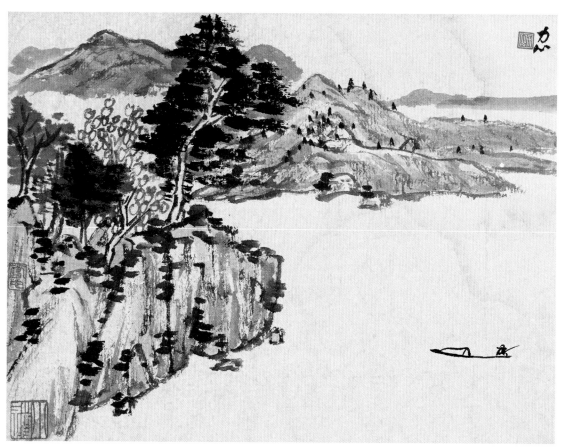

独钓图　17cm×22cm　纸本墨笔　2020年

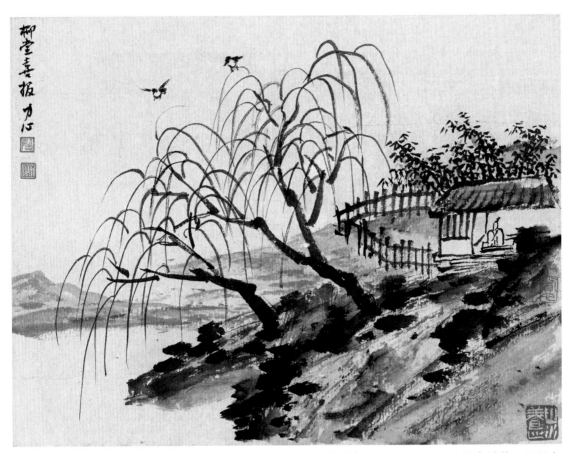

柳堂喜报　17cm×22cm　纸本墨笔　2020年

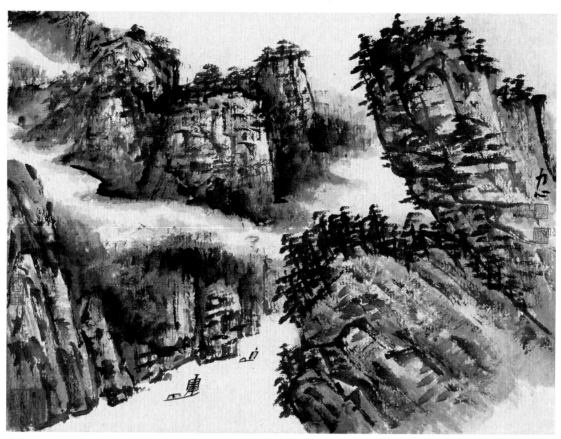

舟行万里　17cm×22cm　纸本墨笔　2020年

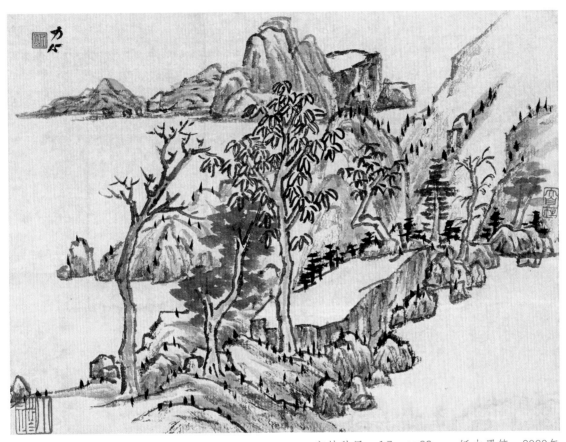

空林秋风　17cm×22cm　纸本墨笔　2020年

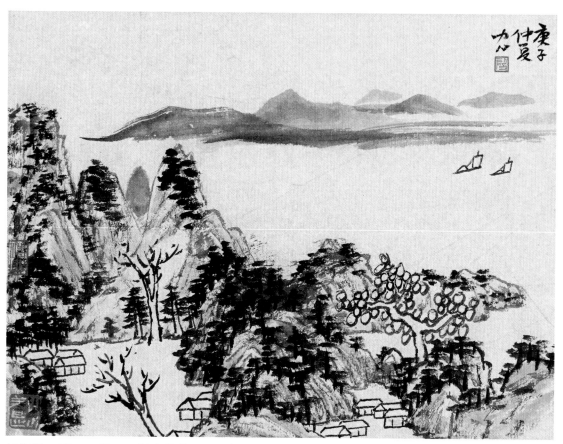

江行图　17cm×22cm　纸本墨笔　2020年

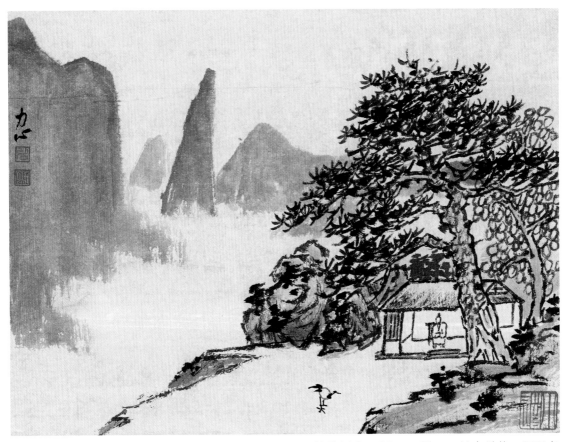

松鹤颐寿　17cm×22cm　纸本墨笔　2020年

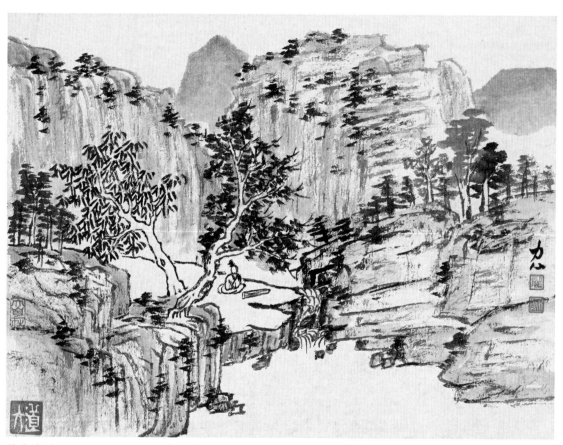

林泉高致　17cm×22cm　纸本墨笔　2020年

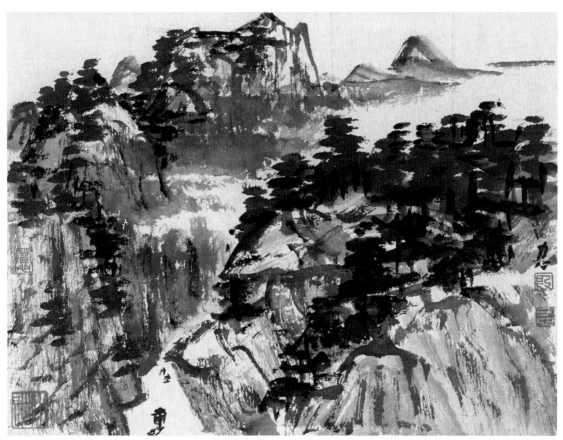

峡江行云　17cm×22cm　纸本墨笔　2020年

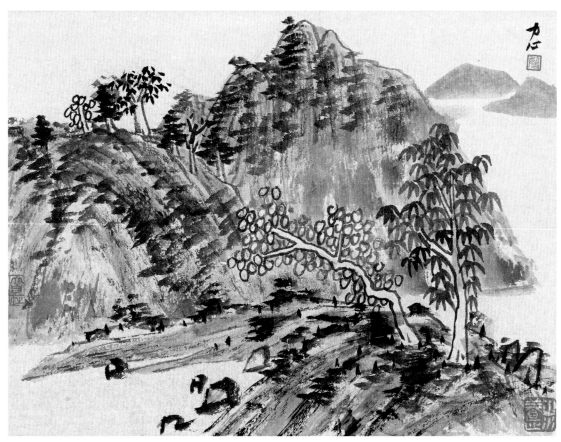

金风初起　17cm×22cm　纸本墨笔　2020年

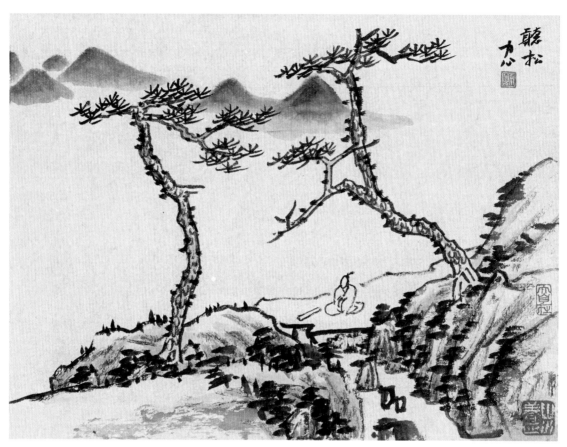

听　松　17cm×22cm　纸本墨笔　2020年

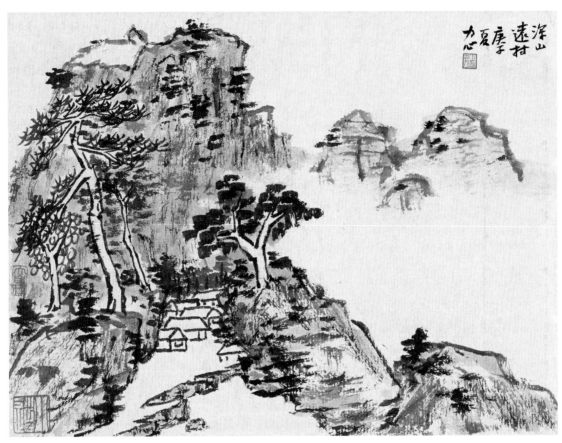

深山远村　17cm×22cm　纸本墨笔　2020年

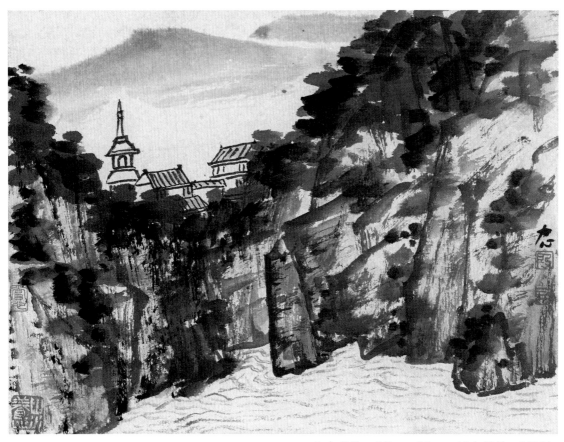

山寺高隐　17cm×22cm　纸本墨笔　2020年

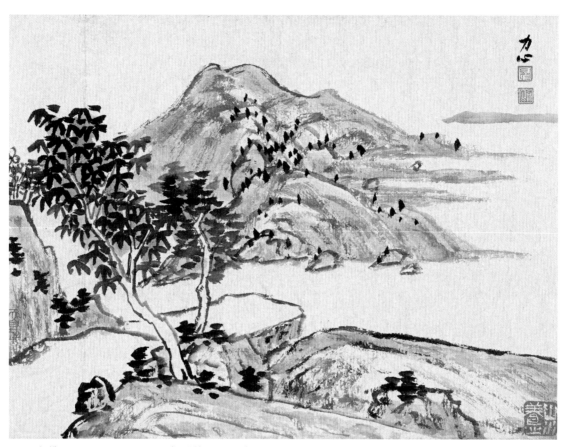

江风出拂　17cm×22cm　纸本墨笔　2020年

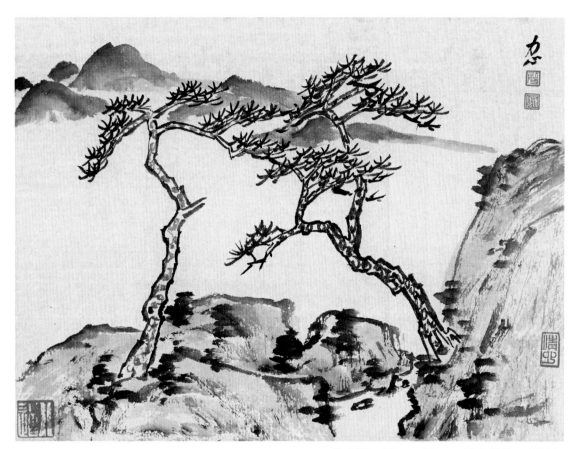

松云图　17cm×22cm　纸本墨笔　2020年

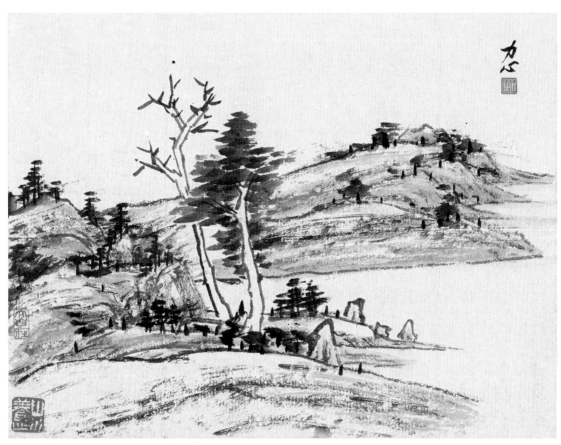

江天古坡　17cm×22cm　纸本墨笔　2020年

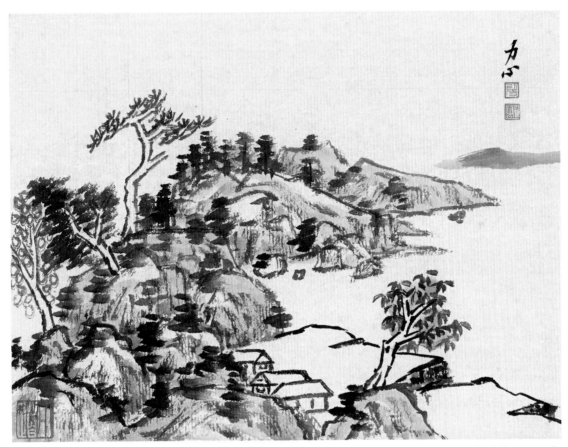

江岸野居　17cm×22cm　纸本墨笔　2020年

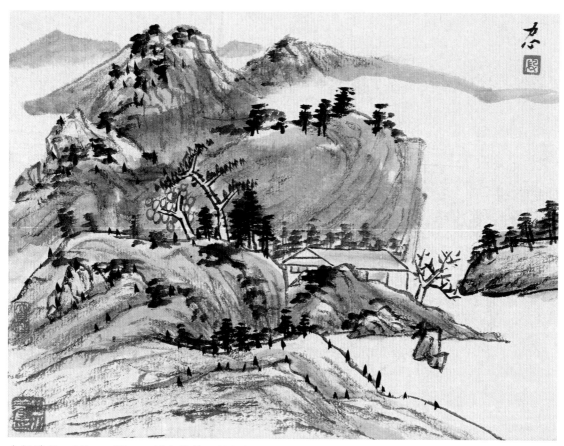

水阁清风　17cm×22cm　纸本墨笔　2020年

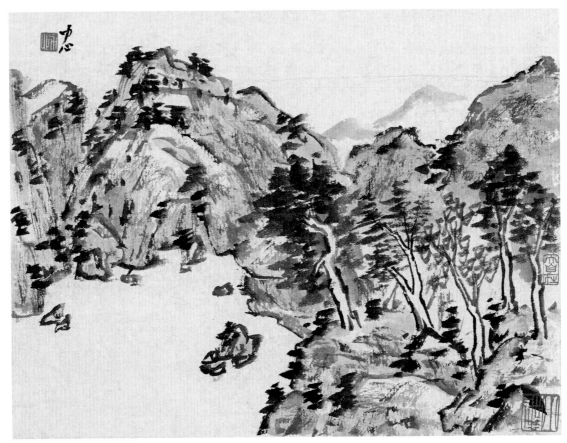

苍山嘉树　17cm×22cm　纸本墨笔　2020年

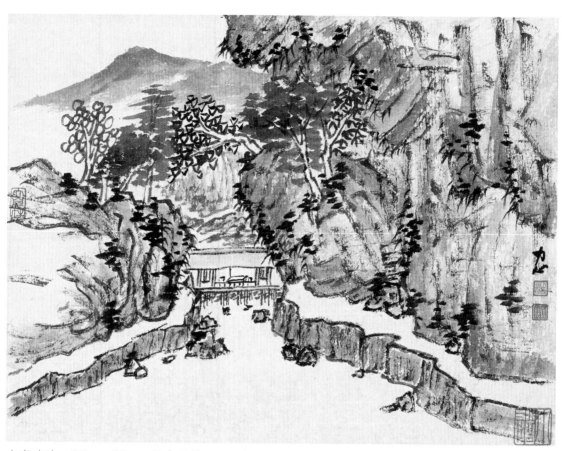

水亭吟诗　17cm×22cm　纸本墨笔　2020年

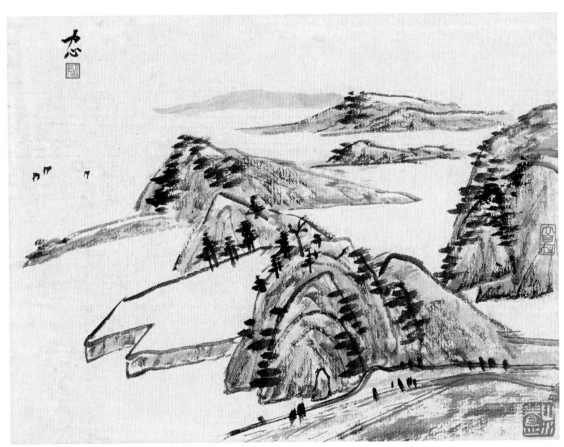

江天一览　17cm×22cm　纸本墨笔　2020年

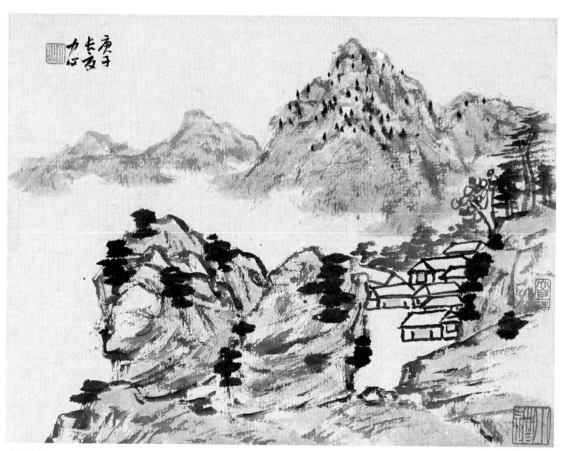

山居卧云　17cm×22cm　纸本墨笔　2020年

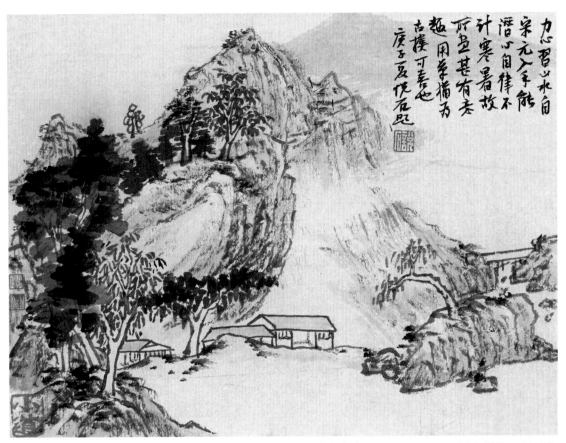

溪山清隐　17cm×22cm　纸本墨笔　2020年